当代水墨艺术集萃

跟踪 黄宾虹奖

高等美术院校中国画新秀作品展

编者手记: 以促进中国画事业的深入发展,积极发现、扶植、奖励中国画青年人才为出发点,由中国画研究院、中共金华市委、金华市人民政府和黄宾虹研究会、中央美术学院、中国美术学院主办,金华信托投资股份有限公司后援,黄宾虹艺术馆、金华书画院承办,天津美术学院、西安美术学院、四川美术学院、南京艺术学院等13所高等美术院校协办的《高等美术院校中国画新秀作品展》于2001年9月中旬开始,陆续在北京、上海、金华展出。此次活动面向全国美术院校的青年教师和学生,内容包括中国画人物、山水、花鸟作品。从选送的作品中评出黄宾虹奖金奖1个,银奖3个,铜奖6个,黄宾虹金华奖40个,黄宾虹金信奖22个。展览活动同时召开了"中国画教学研讨会",收到各高等美术院校提交的有关中国画教学论文30多篇。本刊记者就大家对这次活动较为关注的几个问题采访了本次活动组委会主任、评委会主任、中国画研究院院长、中国美术家协会副主席刘勃舒先生。现将《面向中国画的明天——刘勃舒先生访谈》与韩国榛、周昭坎两位先生的中国画教学论文和此次活动部分获奖作品刊行如下,以期提请更多的人关心我们的中国画教学问题,关注中国画事业的明天。(冬青)

组委会为评委颁发聘书

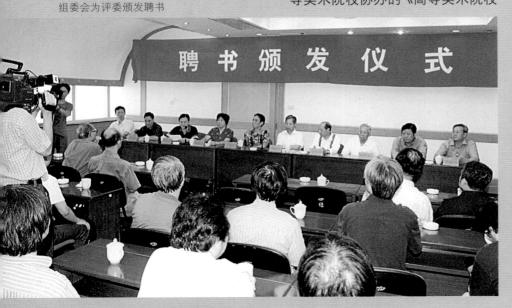

聘书颁发仪式

面向
中国画的明天
——刘勃舒先生访谈

■ 赵力忠 徐冬青

刘勃舒近照

本刊记者（以下简称记）：看了本次活动的获奖作品，尤其是获金、银、铜奖的作品，在不失青年人活跃思维与敏锐观察力的前提下，同时体现出较强的传统基础的功底，加之此次活动以黄宾虹个人名誉设立奖项，此次活动的举办是否有强调传统的意向？

刘勃舒（以下简称刘）：历史发展到21世纪，无论是学生、老师，还是艺术家，对于传统文化和西方文化的认识都在发生着变化。尤其近10年来，随着改革开放的不断深入，东西方文化交流日趋频繁，各种新观念、新思想都不同程度地影响着当前中国画的创作与研究。面对纷繁的文化环境，如何重新正确认识传统，应是当前中国画创作、研究的一个重要课题。就当前的中国画创作而言，一批有志之士也正是在不断研究传统的基础上，借鉴西方文化有用的东西，创作出既具有传统文化精神，又具有时代特征的新的中国画作品。但就严格意义上讲，现阶段人们对传统文化的认识是不够的。由于社会环境的影响，我们在学术问题上也确实存在着不够扎实的情况，对传统文化不作深入系统的研究，更无法领悟传统文化的精髓。

目前，在美术领域里存在着一些不好的现象，画家因为自身的知识结构和师承关系的局限，而导致认识上的种种误区，比如，对当前流行风格的盲目崇拜；对中国画传统的片面理解等。正确的历史观告诉我们，对任何一件美术作品的评价，都不能脱离历史状况和当时的社会文化背景。否则，将是片面的、缺乏历史眼光的认识。黄宾虹先生对山水画笔墨语言所作的总结性考察、研究，在绘画史上可谓空前，堪称中国传统山水画的集大成者。他在老一辈艺术家的心目中的地位是举足轻重的。但是有一些年青人未必知道黄宾虹，反而对当前通过各种手段炒作而迅速走红的某些画家耳熟能详。所以这次活动的目的和用意是通过弘扬黄宾虹的艺术与人品，进而提高人们关注传统的热情，深化对中国画传统的认识与理解；从积极发现、扶持和奖励中国画的优秀青年人才出发，促进中国画事业的发展。

记：显然，在当前的文化背景下，设立"黄宾虹奖"有其积极的现实文化意义，可以设想，此奖的设立将对当前和今后的中国画创作、研究产生积极深远的影响。

刘：改革开放20年来，随着物质生活的极大丰富，人们对精神生活的要求愈来愈高，文化事业空前繁荣。各种美术类大展、大赛频频不断。这些活动产生了正反两方面的作用：好的方面是使美术活动更具有广泛性，通过大奖赛设重奖鼓励获奖作品，调动了一部分艺术家的创作积极性；坏的方面表现在削弱了美术活动的学术性和严肃性，削弱了专业美术团体在艺术上的主导作用。

面对西方艺术思潮的涌入和冲击，就中国画的现状和未来发展前景，我们曾组织过多次的研讨会和学术性展览，但把目光聚焦于美术院校中的青年一代，通过创作实践的集中展示，检阅美术教育成果，探讨美术教育问题和相关中国画问题，这在建国50年来还是第一次。这次活动一经推出，即得到了各院校的热烈响应。

院校美术教育关涉中国画发展的未来前景。在当前的中国画创作队伍中，不能说优秀的人才全部出自于美术院校；但不可否认的是，正规、系统的院校教育

已成为培养优秀人才的重要途径，是培养21世纪中国画大艺术家的摇篮，现今活跃在中国画坛上的中青年中坚力量便是例证。这次活动既是通过奖励新秀为青年中国画创作队伍加油，也是对现今并不尽如人意的院校中国画教学的剖析和探讨，进一步探索、完善适合新世纪中国画发展需要的教学内容、方法乃至教学体系。

当然，这种活动需要社会各方面的支持和配合。金华市在历史上有很深厚的文化积淀，各界人士非常重视文化事业，此次活动得到了当地政府和企业界人士的热情支持，使得本次活动得以顺利进行，并使本次活动在繁杂的文化环境中，呈现出深刻的学术品质。

记：您在前面的谈话中谈到，此次活动也是对当前美术院校中国画教学的研究和探讨，当前的美术教育体制是20世纪初由徐悲鸿等一批留学西方回国的艺术家引进西方美术教育模式的结果，这显然与黄宾虹之前中国画的师承方式有明显的区别，请问您对当前院校中国画教学有什么看法。

刘：我认为师资队伍决定一切。

教师队伍在一代代发生着变化，这是时代分期的结果，也是必然的。现阶段的教师队伍年轻化了，他们受中西方文化艺术的影响，再加上本身的师承关系，表现在教学思想上是各不相同的，这种不同在这次活动中体现得非常明显。在评选过程中，参选作品的观念、风格的多样化曾在讨论会上引起了一些争论：有评委认为，既然以"黄宾虹"命名奖项，那么在评选标准上就应该强调笔墨、强调传统，还有评委建议，应突出院校身份，评选应该体现院校中国画创作群体在当代中国画创作中的前瞻性、多样性

等特点。我认为这些争论是自然的，顺应了当代艺术发展多元取向的需要。

艺术不等于科学，它可以争论，可以交流。艺术院校不同于一般的理工科学院，艺术教育没有一成不变的范本可寻。为了顺应艺术多样化的创作规律和不同历史时期社会审美心理的变化，艺术教育只能随着社会文化背景的变化不断地调整教学内容和教学方法。因此，教师的主观思想在教学中的影响力较之其他院校要深刻得多。另外，仅有院校的教育是远远不够的，诸多非院校教育的内容对成就一个优秀艺术家的作用是勿庸赘言的，如人生体验、社会经历等等。正是院校的教学和社会性的综合修养，构成了我们时代完整的艺术思想、艺术方式和艺术风格。

评画现场

评画现场工作人员在为作品计票

中国画教学研讨会会场

记：从这次获奖作品中可以看出院校教育所具有的扎实的基础训练功底。当前水墨创作有轻视基础训练的倾向，这也正是现代水墨画不能令人满意的问题所在，是否可以认为中国画创作应有技术和艺术两个方面，其技术含量的高低仍应是评价中国画作品的重要标准？

刘：关于技术含量的问题是非常重要的，因为绘画要靠作品的形象说话，要靠笔墨、构图、色彩等绘画的基本元素说话，这些都离不开技巧。一些艺术家往往存在着基本功不够扎实，语言不够成熟的问题。如果在这方面存在遗憾，即使思想活跃，表达欲望强烈，也很难实现自己的想法。画画要通过手和思想去表达。作品一定要精，并且要多样化。

记：您认为这次参评的作品整体水平怎么样？

刘：这次参评的11所院校是中国最具代表性的高等美术院校，这些院校都非常认真，在参赛之前就已经进行了层层筛选，既体现了他们的教学思想，也体现了院校年轻画家的最高创作水平。多个院校参予这次活动具有竞争的性质，作品的艺术含量很高。其中的金奖作品虽然是平面的构图方式，但其有很强的艺术概括力，它改变了过去的"题材决定论"，具有极强的写实性，应该说它是一件学术性很高的艺术品。

总体地说，这个活动作为21世纪的一个重要的活动是值得庆贺的。"十年树木，百年树人"。在很多人只看重短期效应乃至眼前利益的今天，金华市的领导、黄宾虹艺术馆和企业家都能积极支持这一带有公益性质的长效活动，这需要眼光，还需要勇气。希望能有更多的领导和企业家关注这一功在千秋的事业，让我们共同托起中国画明天的太阳。

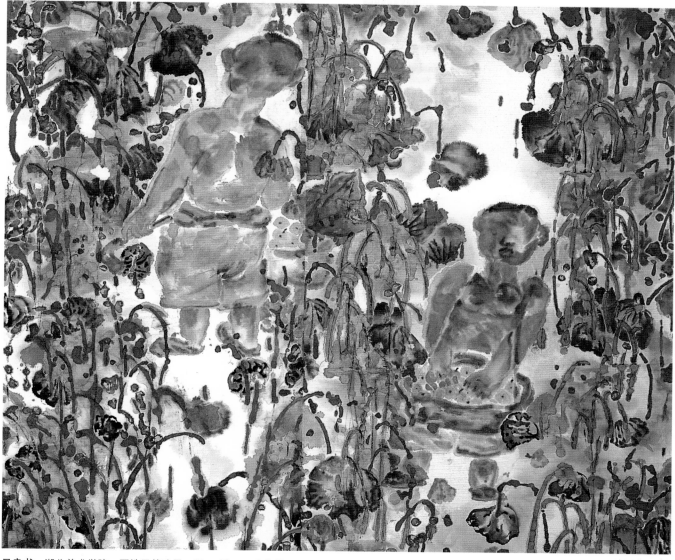

马良书　湖北美术学院　野地里的孩子　81 × 96cm　金华奖

定位与优势

■ 韩国榛

余 萍
湖北美术学院
被设计的蕉叶
96 × 81cm
金华奖

一个专业在高等教育中的学科定位，应该是历史的、客观的、科学的。一个具有优势而且具有潜在生命力的专业，如果在定位中出现错位，对于一个国家的高教优势，一个学校的生存状态，乃至这个专业对社会产生的影响及其在国际学科中的地位和自身的发展，都可能造成历史性的缺憾。因此，学科的定位无疑具有战略意义。

任何一个国家的高等教育，都会在学科定位中，将本国最有优势的学科，推至重要位置，不论是理工科技领域还是文化艺术领域都同此一理。对本国的优势学科，有的国家甚至不惜出台带有民族主义色彩的保护性政策，不论其初衷如何，在客观上起到了把自己具有优势的品牌推荐和奉献给全人类的积极作用。

在文化艺术领域，"国际"这一概念，应包容以中国文化为代表的东方文化和以欧美文化为代表的西方文化两大板块。缺一便不可能称其为"国际"。但是在美术领域中，目前被所谓"国际认可"的"国际美术"活动包括美术高教，实际上是西方美术的一统天下。在所谓的"国际美展"中，虽有东方作品参与，也是以西方文化的价值观念来判定和放行的。西方社会使用偷换概念的手法，将东方文化排斥以外，制造了一个"西方文化＝现代文化＝国际文化"的具有逻辑错误的公式，并利用其文化霸权，使其在国际舞台上反复运作，形成公众认可的模式，以图使之成为一个人们接受的既定事实。在国际美术高教领域，也是如此，试问即使在改革开放后的近20年，中国美术院校的院长有几人参加过几次国际艺术或美术高教会议。而事实上，中国的美术学院除现代管理机制滞后以外，无论在师资、规模和办学条件方面也未必比欧洲哪个国家差到哪里去。

西方文化霸权主义在国际美术高教中的存在是显而易见的事实。美术高教的院校体制产生于300年前的欧洲，他们没有条件也没有可能在学科设置中容纳东方美术专业。时至今日，所谓国际美术高等教育的学科分类，本质上是西方美术一家独有的学科分类，他们不论将其统称为绘画艺术或造型艺术也好，还是细目分类也罢，都是自家烟火。我们是辩证唯物主义者，不否认西方在现代科技学科及高校现代管理科学方面存在的国际领先优势，而且以认真态度学习、借鉴。但是在文化艺术领域，我们没有理由盲目承认"国际＝西方"或"现代＝西方"这类荒谬的公式。

从19世纪中叶到20世纪初，中国的大量学子出国留学，他们不辱使命，不仅

出色地完成学业，将西方美术带回中国，而且将美术高教的院校体制引入本土。可贵的是这些中国美术高教的先驱们，在创建中国美术院校时，并不是单打一的全盘西化，而是在开设西画专业的同时，开设中国画专业的教学。从聘任卓有成效的中国画家兼课，到开设中国画系，他们是真正意义上的国际美术高教的开拓者。由于代表东方美术体系的中国画专业的介入，在中国美术高教中初步形成东、西方美术两大板块并存和互补的格局，使中国美术院校在学科结构上真正具有国际性。

中国画艺术是人类美术史上历史最悠久，未被中断或异化，文化积淀最深厚，并具有兼容并蓄和创造性的艺术精神，具有完整的高层次学术理论体系支持和人文追求的视觉艺术门类。是一个从艺术行为、形式原理到表现技法及工具材料都具有有机联系和美学内涵的绘画体系，其中涉及艺术行为美学和视觉艺术心理学的重要论点，早在千年以前就已形成定论，而西方美学家们在上个世纪初才将其列入研究视野并冠名为"现代美学"、"现代视觉艺术心理学"。中国画的画材至今仍是最敏感的能真实纪录作者此时此地人格心态，同时也是最难驾驭的极具挑战性的画材，仅此而言，这一最古老的画材，也应是最现代的画材。中国画中最能体现东方艺术精神的水墨艺术，在千年以前就进入四维时空的艺术表现，同时也是最具有音乐性的绘画样式。这种张扬亲合自然的人性与诗性的艺术，这种似吟似唱、书写手绘的表现形式，在数字影像信息传媒极大地满足人们对再现式视觉形象信息需要的当代，应当是更具有互补潜质的视觉艺术。

中国画还拥有人类中最大比率的实践者和接受者，同时拥有一个庞大的社会普及教育体系(画院专业授课、个体画师课徒、各类函授学校、电视教学，等等)，可以说从教育者、实践者到接受者，中国画已经拥有美术领域最大的金字塔基，是世界上任何画种都无法与之比肩的。而且近些来年由于现代传媒的迅猛发展，中国画专业的高教信息（教学思想、方法、教材）已全面扩散到社会普及教学之中，使其教学质量与规模大幅度攀升，层次几乎相当于20年前的专科教学，使目前院校中的中国画专业教学面临着水涨船不得不高的挑战。同时，社会普及性的中国画教学，为院校的中国画专业储备和提供了大量渴望深造的生源。

做为本土艺术，中国画的天然优势是客观存在。即使在西方人眼中，中国画专业也是决定中国美术高教国际地位的重要学科。因此，各美术院校的中国画专业也是接收外国留学生最多的专业。中英谈判期间，撒切尔夫人曾专门抽眼到中央美术学院参观中国画系。这位首相恐怕不是出于对中国画的好奇。我理解，这是出于对主人传统文化礼节性的尊重，同时也了解谈判的对手对本土文化的重视程度。

中国美术高教的先驱将中国画从画师课徒引入现代院校体制，并与西画形成对等的格局，是里程碑式的贡献。但后来由于历史原因，在民族虚无主义影响下，西画专业中的各画种独立成系，中国画专业在各美术院校中，作为两大板块学科之一的地位，便不复存在，其学科定位只等同于西画板块中的一个画种，这是明显的错位。中国画虽然称之为"画"，如同西画的"画"一样，并不是指单一的技术性画种，而是文化含量极高，包容艺术样式众多（院体画、士大夫之人画、书法、篆刻、中国壁画以至民间绘画……）的中国传统绘画艺术的简称，将其与西画中的某一技术性画种相提并论，是认识上的误区。这一错位直接影响了中国画专业在我国美术院校中的发展。目前由于高教改革，根据国际美术高教的学科设置，将中国画与西画各画种全部整合为绘画专业，这样使部分美术高校的中国画专业将面临萎缩趋势，这是第二个错位。因为在国际美术高教的学科分类中，由于西方文化霸权的影响，根本不可能按东、西方两大板块设置与定位。如果说与国际接轨，我国美术高教的学科设置才是真正的国际美术高教模式。在这方面，不是我们与西方高教模式接轨，而是西方应以我们为样板进行接轨。美术高教的改革，是历史的必然趋势，我们高举双手拥护。但是在具体问题上，尤其是涉及意识形态的文化艺术教育上，我们应坚持实事求是的态度。对于在全人类美术中占有重要地位的中国画专业，我们既不妄自尊大，也绝不妄自菲薄，谁也无法否认我们具有这一专业在国际美术高教中的绝对权威。唯有正视这一现实，才能在我国美术高教中给中国画专业以准确的定位，才能确立我国美术高等教育在国际上的优势地位。

徐慧 哈尔滨师范大学艺术学院　生命之旅 46×64cm　金华奖

从黄宾虹晚年变法
看中国画教学

■ 周昭坎

加强创新思维的培养，当下高等美术院校的教学改革正紧锣密鼓地进行着，总的方向无可非议，许多设想比如撤销按画种分系、实行学分制等等，都有一定的道理。然而，改革中比较普遍的现象似乎偏重了西画，无形中削弱了中国画教学，特别是中国画的基础教学。因此，必然引起多方面的关注与议论。核心问题是基础教学教什么？如何对待中国画传统笔墨的问题。这关系到我们的美术教育要不要把民族艺术传统作为基础教育的内容，灌输给无论是学西画还是学中国画的学子？因为，我们教的毕竟是"龙"的子孙，中国的民族艺术传统我们不一代代传授，又如何让这传统传承光大？有人提出应当办一所"中国画学院"，完全按中国画的传统教学生。如果"中国画学院"的教学不完全排斥西画，我认为这不失为一个好主意。事实上，我们对美术院校学生的教育，甚至对中小学学生的美育教育，都应该既吃"西餐"，又吃"中餐"，只有这样，才算至少在美术方面的"整体素质"比较全面。

既然以"黄宾虹奖"的名义来讨论中国画教学问题，我就联想到宾老晚年变法的成功。他的成功之路，可以给当今的

刘西洁　西安美术学院　漂浮的云　180 × 130cm　金信奖

中国画教学不少启发，"核心"就是如何对待传统，传统怎样学？

一、中国绘画舍笔墨无他

宾老的晚年变法尽管吸收了西画的不少东西，但他从来没有怀疑过笔墨是中国画的精髓。他曾针对当年画坛否定中国画笔墨的言论，喊出"中国绘画舍笔墨无他"的口号。自己更是一生谨守笔墨传统不渝，无论是少年时期在金华从倪逸甫受笔法，还是后来自创"五笔七墨"，再至晚年从印象派那里吸收"点彩"技法，创造了"以点为皴"的笔法，都没有脱离传统笔墨的精神。

宾老的笔墨随着他的学养的增长而成熟，内涵深刻、形态丰富、体系周全、境界高妙，组成了一个可以"舍丘壑而观笔墨"的独立语境和可以静观其内美的完美世界。他把笔墨看成是画面上的生命，他的作品从笔墨入、从笔墨出，笔墨在他的画上是超以象外而跃然纸面的自由元素和生命张力。他从笔墨中证悟宇宙的一切动静行止，达到笔墨与生命境界完全合一的境界。

宾老对传统的学习，有一套经过他的实践取得的经验，值得高等美术院校的中国画教学参考。他认为学习传统应遵循的步骤："先摹元画，以其用笔用墨佳；次摹明画，以其结构平稳，不易入邪道；再摹唐画，使学能追古；最后临摹宋画，以其法备变化多。"从临摹着手学习中国画，经历了千年实践的验证，是学习中国画最基本和有效的方法，尽管这种方法有它的负面作用，比如会扼杀一些人的创造性，陈陈相因，等等，过去有人就把明清以来中国画的式微归罪于临摹这种程式化的教学，但是，实践证明，舍此无更有效的办法。因为，中国画的特点就是一种"程式"艺术，没有中国画的特定程式就不是地道的中国画。其

王永利　天津美术学院　人物少女　231×97cm　金信奖

董其华　湖北美术学院　三人行
207 × 91cm　金信奖

徐涛　西安美术学院　无题　168 × 133cm　金华奖

实，哪一种成熟的艺术没有"程式"，想当年我们热衷于搞油画"民族化"的时候，对有些画就有人说"这不是油画"！无非是这些画没有按油画的"程式"走而已，只是油画的"程式"没有像中国画那样走过几回"程式化"的弯路。"程式"必须要有，僵化、"泥古不化"却要不得。当然，临摹不是学习中国画惟一办法，若辅之以写生——应当说必须辅之以写生，这才是比较完整的方法。然而，写生之前若不先教中国画的写生方法，不掌握中

国画的语言工具，也就是中国画的"程式"，那么这样的写生必然不是中国画的写生，于学习中国画传统就没有太大的意义。因此，临摹当为学习中国画的第一步。

临，有死临和活临之别，宾老的临就是活临。他的临摹除了忠实原作外，更注重比较。比较同代不同画家笔法上的同与不同，究其宗、辨其派，而于心得；比较不同代画家的笔法变化，而观其于宗派的翻新创造。只有这样，才能懂得传统是什么，传统怎么演变发展而不失中

国画精神，真正掌握程式而又不为程式所囿。宾老就是通过临摹和比较，在临摹比较了宋元两代画家的山水画后，深为中国山水画的这两个高峰美叹不已，突然回头重读五代画家董源的作品，发现董源的作品一方面用笔草草，姿趣横生，近看只有笔墨参差，而不辨物象；另一方面景物粲然，远观不异一幅极工细之作，其画已经孕育了宋画和元画的一些要素，从而，认识熔铸宋元的可能性。宾老正是在充分掌握传统的基本精神和不

同流派的特点之后，把他的画定位于元画笔简意繁基础上，于笔墨讲究姿趣超逸，而又吸收宋画笔繁意简，于笔墨讲究攒簇深厚的长处，将中国山水画的这两个高峰期的不同风格熔铸起来，从元画入、从宋画出，形成自己的风格。晚年，更将西画的"洋笔墨"融入画中，和历代大家拉开距离。然而，元人的蓬松率意，宋人的层层深厚，中国画的笔墨精神不仅没有丢失，反而更有了生命活力，终成一代大师，成为近代中国画发展的一座里程碑。

这就是我想借宾老对笔墨的看法，通过临摹钻研传统的经历，提请美术院校的中国画教学重视笔墨这个中国画特有的语言工具；重视通过临摹学习笔墨

的这个传统的教学方式，但又不要教学生"死临"，而要启发学生通过比较"活临"。事实上，大凡成功的中国画家都走过临摹这一关，美术院校的教学改革千万不要把这重要的一课给扔了，相反，应通过改革予以加强与规范。

二、造化是创新思维的本原

1932年，宾老69岁时曾西行入蜀，前后两年，他在那里游山玩水、写生采风，从而得到"入蜀方知画意浓"的体会，对他的晚年变法有十分重要的影响。

宾老入蜀的这段经历，对宾老的晚年变法影响，是和董源的画给他的启发一样影响深远。董画的启发和蜀游的证悟，一从法，一从理；一从古人，一从造化，对黄宾虹晚年变法从"流"和"源"

两个方面起了至关重要的作用。宾老借巴蜀山川之助，于法于理，正本清源，大彻大悟。

无论什么样的艺术传统和笔墨技巧，追根寻源，都是前人师法造化而创造的。如果说，宾老在北平"伏居燕市"11年是埋头临摹，钻研传统笔墨的话，蜀游两年则是他对前人笔墨来源的彻悟。他通过对大自然真山水的认真观察、体会，领悟了古人笔法形成的源头。在这里我不想赘述许多人都已知道的关于宾老在四川写生的许多趣闻，如"青城坐雨"、"瞿塘夜游"等故事。这些故事都是说明宾老的写生不是简单的"照葫芦画瓢"，他通过写生证悟传统笔法（还包括传统绘画的构思、构图）的"理"，同时又以传统绘

萧素红　上海大学美术学院　自由天空　138 × 205cm　金华奖

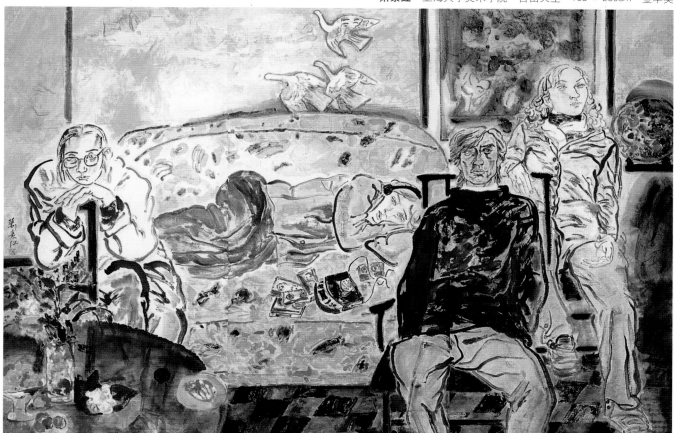

史建红 中央美术学院 氤氲
91 × 91cm 金华奖

徐展 天津美术学院 晨练
133 × 153cm 金华奖

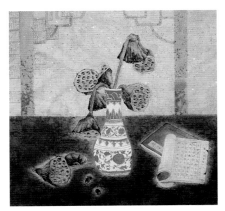

康凯 哈尔滨师范大学 宁心致远
40 × 52cm 金信奖

画的"理"摹写自然而创造新的笔法,他的宿墨、焦墨、渍墨、积墨和短线、点为主体的笔墨语言的形成,大多于游蜀之后。我们从他的蜀游诗句中,不难看到宾老对传统彻悟的兴奋心情:"秋寒瑟瑟窗牖入,唐人缣楮无真迹。我从何处得粉本,雨淋墙头月移壁。""泼墨山前远近峰,米家难点万千重;青城坐雨乾坤大,

入蜀方知画意浓。""沿皴作点三千点,点到山头气韵来。七十客中知此事,嘉陵东下不虚回。"宾老80多岁回忆蜀游时,甚至说他到游蜀那时才懂得了"知白守黑"的道理:"白摧龙虎骨,黑入雷雨垂。杜陵飞龙画,参澈无声诗"。这些都说明造化是笔墨的"源",我们先学笔法,掌握中国画的语言手段,只是站在前人的肩

头上攀登,可以省些力,如果不回到自然中去加深体验,就不会有新的创造,就会陷入"因袭"的圈图。如今我们要培养学生的创新思维,那么学会用中国画的语言工具去师法自然,当为重要的一课。自然,辅之以西法写生,也很有必要,但最终还是应当让学生"从笔墨入,从笔墨出",不然又何必学中国画?既是创新,

翁颖莉 上海大学美术学院 丹霞 95 × 137cm 金华奖

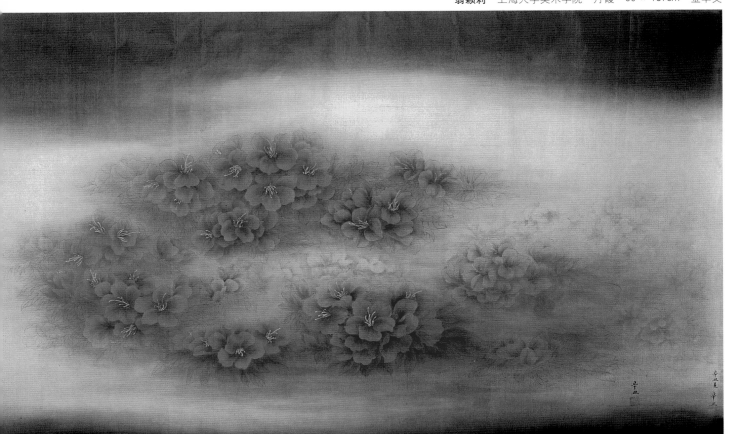

必然要与前人拉开距离，所谓"前无古人"、"标新立异"是也。"新奇"的东西可能翻新甚至颠覆传统，以致不伦不类，不成为中国画，成了"野狐禅"。对此，宾老也有实践的经验可供我们的教学参考。1948年4月16日，宾老致友人信中说：

以中国画特有的笔墨语言为本体，在传统中激活和翻新古法，为20世纪中国山水画的革新作出了重要的贡献。

宾老还认为："有笔有墨，纯任自然，由形似进于神似"当为绘画的上乘境界。他看重笔墨，认为没有笔墨就不是中

墨，并由此进入表现精神气象的境界，即所谓"由形似进于神似"的至高境界。我想我们培养学生的创新思维就应该是这样科学地、唯物辩证地"解放思想"的方法，而决不是简单的"消解"传统、盲从西方强势文化、投机取巧的方法。画画的

康益　四川美术学院　暮雪　（180×56cm）×4　金华奖

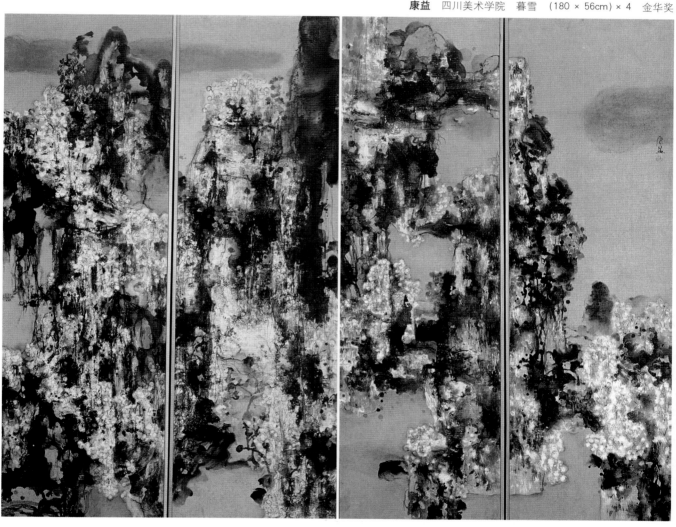

"新奇者，所谓狂怪近理；近理在真山水中得之。"也就是说，"新奇"甚至"狂怪"，只要近理就无可指责，而这"理"即在笔墨之源的"真山水"中。可见宾老对"师造化"的看重。宾老正是从"真山水"中悟出"以此宋深厚古法而出之以新奇"，

国画，但他又不把笔墨看成是"死"东西，而是把笔墨看成是中国画的语言工具，侧重于其语言的灵活运用并促其发展和进步。他认为只要有了语言的自觉和自足，即所谓"有笔有墨，纯任自然"，便能摆脱物象真实性的束缚，从而解放笔

人画到最后都有这样的体会：画画最终是画修养。因此，我们培养美术人才，从一开始就应当让学生懂得什么是修养。黄宾虹的艺术道路无疑就是最好的榜样。

《蔷薇花开》创作谈

■ 叶苙

故乡山间溪畔，常见一种野花，学名叫金樱子。花朵洁白，花中心淡透着一层嫩绿，与花蕊的鹅葱香形成清新夺目的色彩对比，花香诱人，只是植株上布满荆刺，所以只能观赏而不可把玩。

由于以前曾画过这一题材，取得较好效果，所以对此情有独钟。2000年4月，在一次游玩时，忽然看见一座"花瀑"从3米多高的松枝上挂下来，只见上面开满了金樱花，气势极大，只感觉这就是我要画的东西。在进行了几次野外写生后，发现野外写生进展慢，而且写生手稿很概念化。因为植株实在是太高、太大了，所以千辛万苦了半天时间，将花采了下来，运到家里后已经是满身伤口了。最终用了10多天的"劳动"将花的白描稿打好。在上稿时为平衡画面，就想着要寻找一块颜色"稳定"画面。在翻资料时，偶然看到一幅以前到金华高村时拍摄写生的一幅黑猫的照片。当时，我看见这只黑猫时，它正蜷缩着身子，身上背毛竖立，发着绿光的眼睛，正用狐疑的目光注视着我们这群陌生客。我发现把黑猫的这

种姿势和神态表现在画面上，不但可以稳定画面，而且可以与画面上的"繁花似锦"形成一种情感上的对比，形成一种象征意味。黑猫无疑可以引起观众的注意，产生联想，同时在黑猫的身旁配上一株经历寒冬，已经发白的枯草，加强了画面的意味。画面上下两种反差极大的景物，其寓意是不言而喻的。

安稿后进行了极艰苦、漫长的上色过程。上色伊始，使用生宣转换熟宣的技巧，利用生宣的晕化效果，铺就背景，和主要物体的大色调，然后转熟进行绘制。在绘制的后期，由于入学黄瓜园，等安顿好，再继续绘画时，已经是几个月之后了。这时看到画面又有了许多新的感受，同时结合导师的指导和入学后的一些心得，改正了以前的一些缺陷，最终完成了作品。

此幅作品的完成，给了我很多的启发，如造型方式的统一、协调色块之间的对比统一等问题都需要以后进一步提高，希望以后能创作出更有份量的作品。

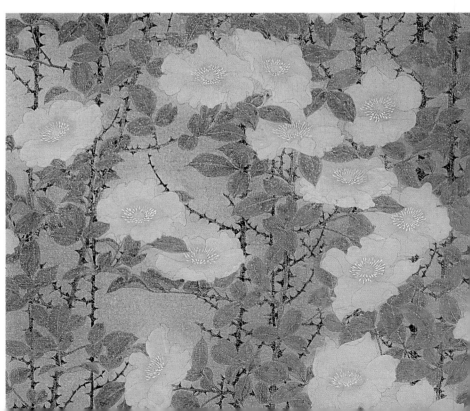

蔷薇花开（局部）

"黄宾虹奖"
高等美术院校
中国画新秀作品展
获奖作品选

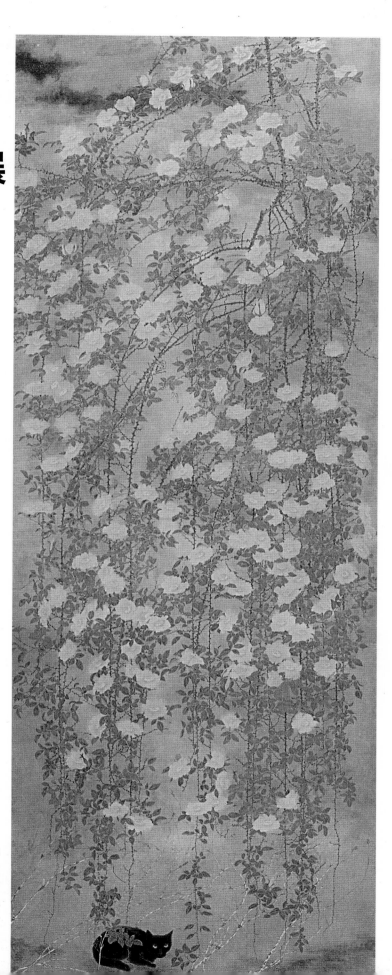

作　者：叶　芃
单　位：南京艺术学院
题　目：《蔷薇花开》
尺　寸：365 × 132cm
奖　项：金奖

点　评：作品将宏大的气势、优雅的情趣、强烈的色彩及入微的形神较为完美地结合起来，小中见大，平中出奇，构成了一幅生活情调与艺术品位俱佳的美丽图画。（南京艺术学院美术学院副院长　周京新）

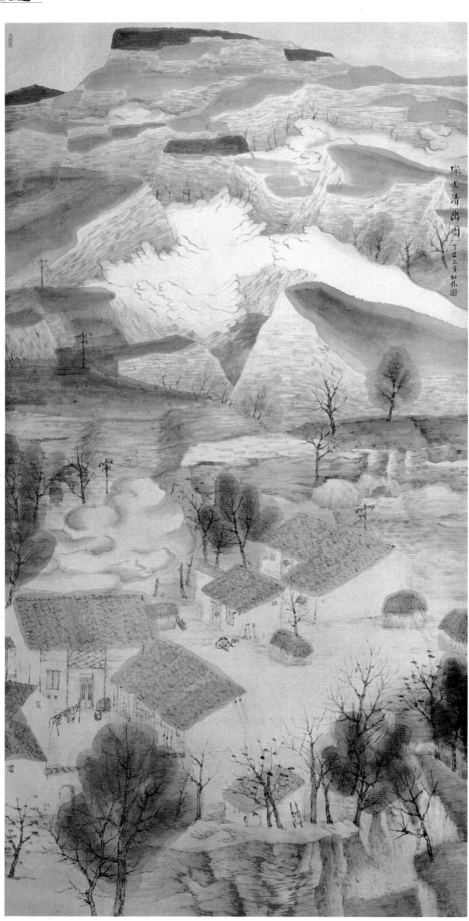

作　者: 何加林
单　位: 中国美术学院
题　目: 《垅上清幽图》
尺　寸: 247 × 123cm
奖　项: 银奖
点　评: 树林、小丘、农舍、云楼、以秀灵的笔墨，组成了垅上优美的诗章。(中国美术学院中国画系副主任　程宝泓)

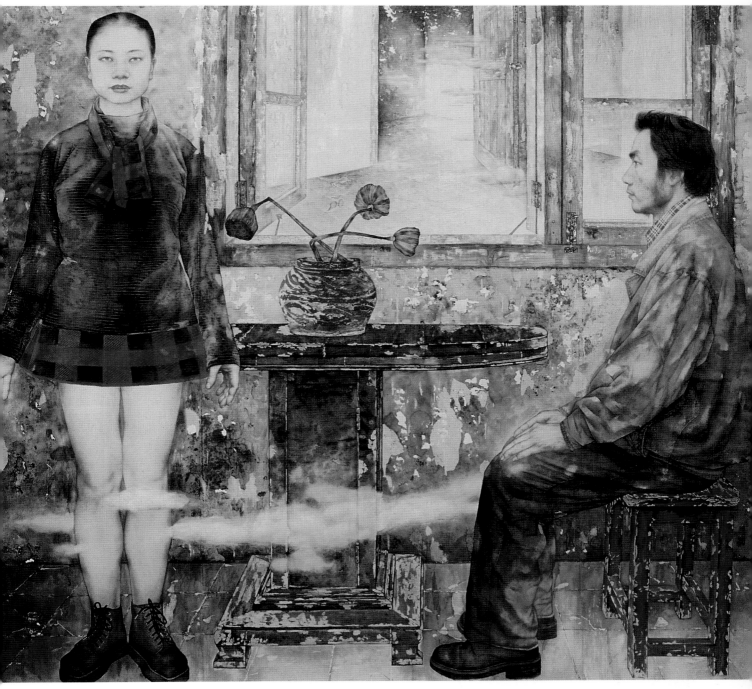

作　者：李传真
单　位：湖北美术学院
题　目：《梦的空间》
尺　寸：191 × 165cm
奖　项：银奖
点　评：作品通过画面中人物在院宅内窗口前所形成不同姿态的组合关系，将关注视线由人物目光的传递引向了外部的边界，表达出了人们在现代社会中所形成的某种对话方式。作品运用暖灰色调的处理，烘托出了梦幻般的意境。（湖北美术学院　徐勇民）

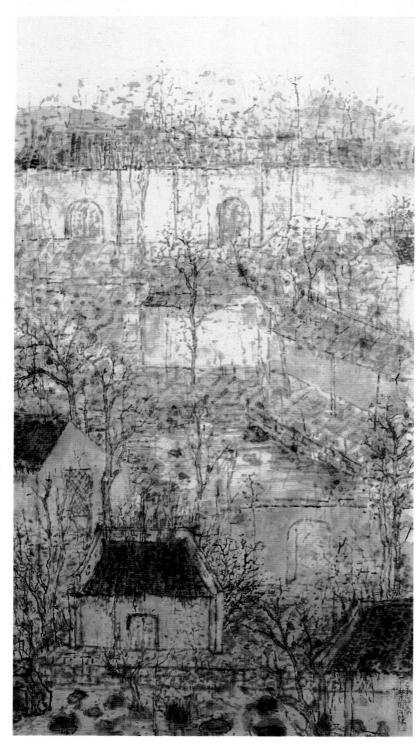

作　者: 林海钟
单　位: 中国美术学院
题　目: 《智果禅林图轴》
尺　寸: 181 × 77cm

奖　项: 银奖

点　评: 以沉着而枯厚的笔线与淋漓的墨韵相互对比所取的统一，求得了空灵而深邃的意境。(中国美术学院中国画系副主任 程宝泓)

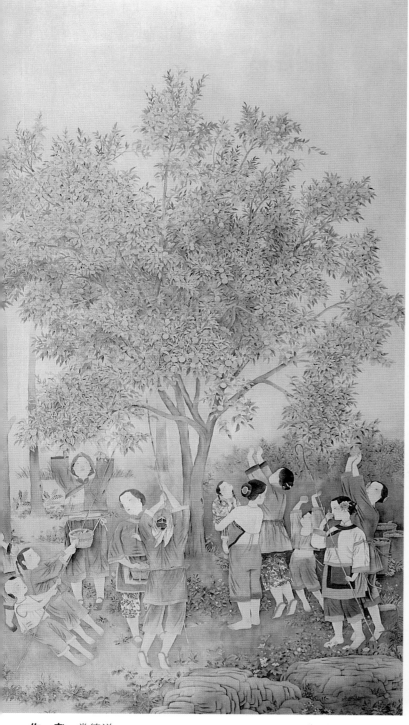

作　者：常德祥
单　位：南京师范大学艺术学院
题　目：《东山采桔图》
尺　寸：221 × 132cm
奖　项：铜奖
点　评：江苏苏州东山是著名的蜜桔产地。金秋时节，在东山镇可以看到树树挂金，户户采桔。游人略付酬金，即可入园自采自食，酣畅淋漓，痛快方休。作者用工笔重彩手法表现了乡间桔园的一角。桔子熟了，儿童雀跃，作品生动活泼，欣欣向荣，一派吉祥和睦的景象。(南京师范大学艺术学院院长　范扬)

作　者：郑庆余
单　位：南京艺术学院
题　目：《湘西三月》
尺　寸：145 × 70cm
奖　项：铜奖
点　评：作者以湘西苗家女为生活原型，用深入细致、浓厚装饰的制作手法，生动地表现人物的造型和神态，艺术感染力强烈。(南京艺术学院美术学院副院长　周京新)

21

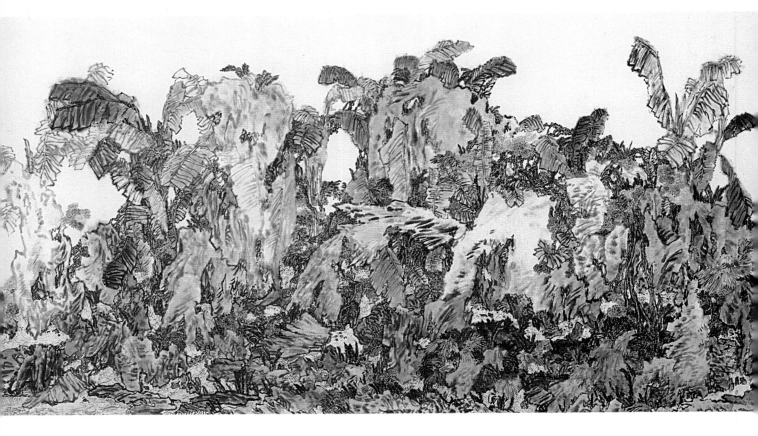

（左页上图）

作　者: 王志纲

单　位: 南京艺术学院

题　目:《夏》

尺　寸: 95 × 175cm

奖　项: 铜奖

点　评: 作品表现南方夏日园林的美丽景象，笔墨语言清逸香润，形势意趣精到自然。（南京艺术学院美术学院副院长 周京新）

（左页下图）

作　者: 王冠军

单　位: 中央美术学院

题　目:《卡通一代》

尺　寸: 141 × 252cm

奖　项: 铜奖

点　评: 这是一幅优秀的现代工笔人物画创作。作者具有稳定的人物造型基础和深入刻画形象的能力。他把当代文化的一种体验与对传统文化底蕴的理解融在了现代工笔人物画的创造中，形象地表现了都市青年的精神状态和生命活力。（中央美术学院中国画系副主任 田黎明）

（右页上图）

作　者: 张燕飞

单　位: 南京师范大学艺术学院

题　目:《远山的呼唤》

尺　寸: 48 × 52cm

奖　项: 铜奖

点　评: 这是一幅典型的青绿山水画。作品咫尺千里，画幅虽小，气象很大。青山绿水，云蒸雾绕，表现了秀丽山乡，淳朴民风。青绿设色层次分明，点景人物栩栩如生，树木繁茂，屋宇错落，画面可居可游，养眼怡人。（南京师范大学艺术学院院长 范扬）

（右页下图）

作　者: 李玉田

单　位: 西安美术学院

题　目:《家山万里梦依稀》

尺　寸: 187 × 174cm

奖　项: 铜奖

点　评: 作品朴实无华，关注生活，画面以浑厚的气势，深入的描写，讴歌了北方山村的壮美生机。作品基本功扎实，反映了显明的地域特色。（西安美术学院副院长　戴希斌）

感受百年中国画展

百年中国画纪略（摘录）（1901～2000年）

■ 赵力忠编 ■ 吴雪杉助编

1901年 □清政府诏令各省、府、州、县开设大、中、小新式学堂。

1902年 □管学大臣张百熙进奏章程，提出要"中、小学都设有图画课"。

1903年 □张之洞、张百熙等奏进"学堂章程"，将图画列为中小学生必修之课。

1904年 □康有为经香港赴欧洲考察。认为吾国画"亦当变法"。

1909年 □由钱慧安等人发起的豫园书画善会在上海成立，会长：高邕。

1910年 □上海书画研究会成立，李平书为总理，哈少甫、毛子坚为协理。

1912年 □乌始光、刘海粟等在沪创办上海图画美术院（上海美专前身）。□由柳亚子和李叔同发起组织的上海文美会在上海成立。

1913年 □西泠印社在杭州成立，社长：吴昌硕。

1917年 □蔡元培《以美育代宗教说》刊于8月《新青年》，3卷6号。

1918年 □我国第一所国立的艺术学校国立北京美术学校（北京艺专前身）成立，校长：郑锦，分中国画、图案两科。□由蔡元培发起组织的北京大学画法研究会成立。校外专家陈师曾、徐悲鸿、胡佩衡等被聘为导师。□康有为《万木草堂藏画目》（1917年作）由上海长兴书局出版。

1919年 □《新青年》第6卷第1号刊登吕徵和陈独秀的通讯，提出"美术革命""首先要革王画的命"。

1921年 □高剑父在广州成立画学研究会，推行"新国画"运动。

1922年 □广州市立美术学校成立。广州市教育局长许崇清兼任校长。

1923年 □高剑父在广州正式创办春睡画院。

1924年 □造型美术研究会在北京大学成立，蔡元培任会长。

1925年 □林风眠由法国回国，出任国立北京艺专校长。

1926年 □王森然、赵望云、李苦禅在北京创办吼虹画社。□齐白石应林风眠邀请，任教于国立北京艺专。

1927年 □重庆艺术专科学校成立，校长范众渠。□北京艺术大会在国立北京艺术专门学校举行，其中展出绘画作品3000余件。

1928年 □首都第一届美术展览会在南京举行。□蔡元培在南京创办国立中央大学艺术教育科。□国立西湖艺术院在杭州成立，校长林风眠。□由黄宾虹、张善孖、张大千等发起的烂漫社在上海成立。

1929年 □由教育部主办的第一次全国美

术展览会在上海举行,展出作品2258件,其中,中国书法和中国画1231件。

1930年 □中国左翼美术家联盟在上海成立,许幸之任主席。□潘天寿创办昌明艺术专科学校。□冯健吴于成都创办私立东方美术专科学校。

1931年 □由贺天健、张聿光、叶恭绰、钱瘦铁、郑午昌等发起的中国画会在上海成立。

1932年 □中国美术会改称中华全国美术会,定3月3日为中国美术节(后改为3月25日)。□南京美术专科学校成立。

1933年 □中国美术会在南京成立,总干事张道藩。□中华苏维埃共和国的第一个美术团体工农美术社在江西瑞金成立,蔡乾发起并主持。□由李石曾发起、徐悲鸿筹备的中国近代绘画展览在法国巴黎举行,后移至比、德、意、苏等国展出。

1934年 □中国现代美术展览会在德国、荷兰、瑞士、英国、捷克斯洛伐克等地举行。□台阳美术协会在台湾成立,理事长杨三郎。□西京金石书画学会在西安成立。

1935年 □黄宾虹在上海开设文艺研究班。□由王济运、黄宾虹等发起组织的百川书画会在上海成立。□由张善子、张大千、汤定之、符铁年、王师子、潘公展、郑午昌、陆丹林、谢玉岑9人组成的九社在上海成立。

1936年 □上海中华美术协会在沪成立,并举办第一次美术展览会,展出中国画、油画、水彩、素描、粉画、雕塑等计276件。□国立美术陈列馆在南京开馆。

1937年 □美术家拿起画笔奋起投入抗战救亡运动。□由教育部主办的第二次全国美术展览会在南京国立美术陈列馆举行。

1938年 □中华全国文艺界抗敌协会在汉口成立。□教育部令南迁的北平艺专与杭州艺专在湖南沅陵合并为国立艺术专科学校,林风眠任校务委员会主任委员。鲁迅艺术学院在延安成立,1940年后改称鲁迅艺术文学院。□中华全国美术界抗敌协会在武汉成立,理事长汪日章。

1939年 □张善子赴法国、美国举办画展百余次,募集捐款20余万美元,悉数寄回国内支援抗战。□国立艺专校长滕固上书教育部,建议重视中国画,决定在艺专的绘画系内分设西画组和国画组。□徐悲鸿赴印度及南洋举行筹赈画展,将近10万美元收入捐献祖国,救灾抗战。

1940年 □由军委政治部文化工作委员会主办的美术展览会在成都、重庆举行。□由原中华全国美术界抗敌协会、中国美术会、中华全国美术会合并而成的中华美术会在重庆成立,理事长张道藩。□徐悲鸿完成《泰戈尔像》、《愚公移山》等。

1941年 □由陕甘宁边区美协主办的1941

年美术展览会在延安举行。□张大千等赴敦煌石窟临摹古代壁画,历时近三年,原大临摹作品百余幅。

1942年 □教育部主办的第三届全国美术展览会在重庆举行。□西北艺术文物考察团在重庆举行敦煌艺术展览会,展出临摹作品300余件。

1943年 □蒋兆和完成《流民图》,29日在北京太庙展出。□黄宾虹八十书画展览会由黄氏友人发起组织,在上海、宁波旅沪同乡会举行(时黄宾虹困居北京)。

1944年 □由高剑父、陈树人等发起组织的今社画会在广州成立。

1946年 □徐悲鸿出任北平艺专校长。

1947年 □广州市立艺术专门学校成立,高剑父任校长。□北平市美术协会散布"徐悲鸿摧残国画"传单,15日徐悲鸿举行记者招待会发表书面谈话《新国画建立之步骤》。

1949年 □中华全国文学艺术工作者代表大会在北京校尉胡同北平艺专礼堂举行,出席代表650人,其中美术工作者88人,叶浅予任美术组委员会召集人,徐悲鸿、叶浅予、齐白石等当选为第一届中华全国文学艺术界联合会全国委员会委员。□由全国文代会举办的美术作品展览会(即第一届全国美展)在北平艺专举行,展出作品556件。□中华全国美术工作者

徐悲鸿 愚公移山

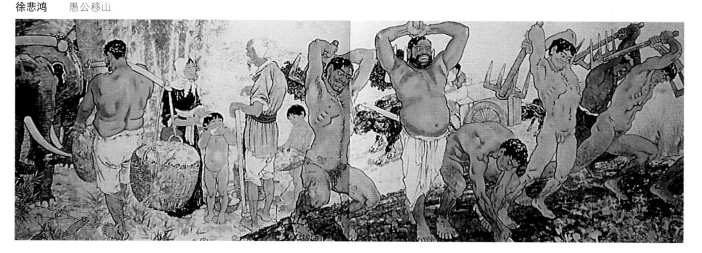

协会在北平中山公园来今雨轩成立，徐悲鸿任主席，江丰、叶浅予任副主席，叶浅予兼任秘书长。□北京中国画研究会成立，主席：齐白石，副主席：陈半丁、于非闇、王雪涛、徐燕孙、叶浅予。

1950年 □由原国立北平艺专与华北大学三部合并为中央美术学院在京成立，徐悲鸿任院长。□原杭州艺专改名为中央美术学院华东分院。□《人民美术》双月刊在京创刊，王朝闻、李桦任执行编辑，创刊号发表关于中国画改造的文章。□上海新国画研究会成立。

1951年 □由华东文化部主办的全国美术展览会华东作品观摩会在上海举行。

1953年 □中国文学艺术工作者第二次代表大会在北京中南海怀仁堂举行。□中华全国美术工作者协会全国委员会扩大会议在北京举行，协会改名为中国美术家协会，推选齐白石为主席，副主席：江丰、刘开渠、叶浅予、吴作人、蔡若虹，秘书长：华君武。□文化部批准中国绘画研究所（后改称民族美术研究所，今中国艺术研究院美术研究所的前身）成立，黄宾虹任所长，王朝闻任副所长。□由中华全国美术工作者协会主办的全国国画展览会在北京举行，展出200余画家的254件作品。

1954年 □《美术》月刊创刊，主编：王朝闻，副主编：力群。□李可染、张仃、罗铭同赴江南作水墨写生，历时三个月。由中国美术家协会主办的三人水墨写生画展览在北京举行，展出作品80件。

1955年 □由文化部、中国美术家协会主办的第二届全国美术展览会在北京苏联展览馆举行。□齐白石、陈半丁、何香凝、于非闇等14位画家集体创作的大幅中国画《和平颂》由中国代表团携往荷兰献给世界和平大会。□德意志民主共和国总理格罗提渥代表德国艺术科学院授予齐白石通讯院士荣誉奖状。□周昌谷《两只羊羔》获第五届世界青年与学生和平友谊联欢节（美术部分）金质奖章。

1956年 □第二届全国国画展览在北京举行。□齐白石荣获世界和平理事会1955年国际和平奖金。□北京市国画生产合作社成立，首批169位国家参加。□《人民日报》发表社论《发展国画艺术》。

1957年 □全国青年美术工作者作品展览会（即第一届全国青年美展）在北京劳动人民文化宫举行，展出845位作者的作品900余件。□北京中国画院成立。周恩来总理出席成立大会并作重要讲话，齐白石任名誉院长，叶恭绰任院长，陈半丁、于非闇、徐燕孙任副院长，受文化部直属领导，同时举办了国画展览会。□黄胄《洪荒风雪》获第六届世界青年与学生和平友谊联欢节（美术部分）金质奖章；于月川《夜读》获银质奖章。

1958年 □东北美专改称鲁迅美术学院。□潘天寿被授予苏联艺术科学研究院名

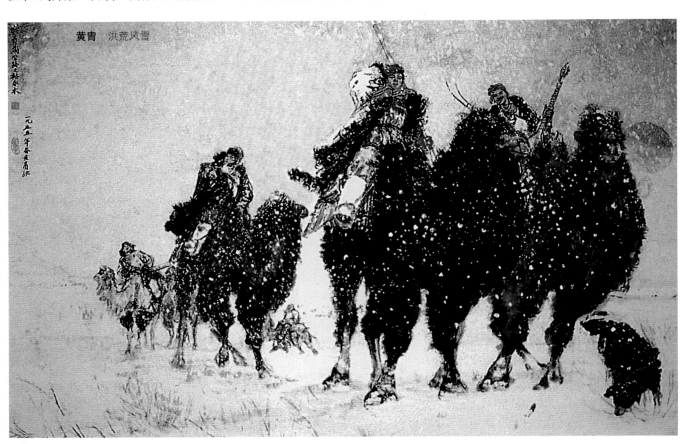

黄胄 洪荒风雪

誉院士称号。□中南美专迁往广州，1959年改称广州美术学院。

1959年 □西南美专改称四川美术学院。□华东艺专改称南京艺术学院。□傅抱石与关山月合作，为人民大会堂绘制巨幅中国画《江山如此多娇》，毛泽东题写画名。□在第七届世界青年与学生和平友谊联欢节上，杨之光《雪夜送饭》获美术部分金质奖章，周思聪《万寿山一角》、黄胄《赶集》获银质奖。□石鲁创作《转战陕北》。

1960年 □中国文学艺术工作者第三次代表大会在北京召开。□中国美术家协会第二次会员代表大会在北京召开。选举主席：何香凝；副主席：蔡若虹、刘开渠、叶浅予、吴作人、潘天寿、傅抱石；秘书长：华君武；增设书记处。□西北美专改称西安美术学院。□江苏省国画院正式成立，院长：傅抱石，副院长：钱松岩、陈之佛、亚明。□上海中国画院正式成立，院长：丰子恺。□傅抱石、钱松岩、亚明等13位画家组成江苏国画工作团，先后至豫、陕、川、鄂、湘、粤6省旅行写生，行程两万三千里。

1961年 □中国美术家协会和江苏省分会联合在北京帅府园美术馆举办山河新貌画展，展出上年秋冬傅抱石等13位画家赴西北和华南的两万三千里写生作品，被称为"新金陵画派"之始。□美协西安分会在京举办美协西安分会国画创作研究室习作展，石鲁、赵望云、何海霞、李梓盛、康师尧、方济众共100多幅作品入展，后中国美协组织往各地展出，被誉为"长安画派"。

1962年 □中国美术馆落成。□由文化部、中国美术家协会联合举办的全国美术展览会（即第三届全国美展）在中国美术馆举行。□广东画院正式成立，院长：

黄新波，副院长：关山月、余本、方人定。

1963年 □由中国美协主办的林风眠画展在北京举行，展出作品75件。

1964年 □中国美协书记处致美术工作者公开信，要求歌颂社会主义劳动者的伟大精神，拟举办社会主义新人新貌展览会。

1965年 □湖北美术院成立，1978年11月改称湖北省美术院。□北京中国画院改名为北京画院。

1966年 □《美术》等有关艺术类刊物停刊。

1968年 □张大千作《长江万里图卷》。

1971年 □周恩来指示：搞宾馆布置要做到朴素大方，要反映出我国有悠久的历史和独特的民族文化，要陈列中国画，从古到今都要有一些。为此，从各地干校抽调部分有成就的画家回京参加宾馆布置画创作。

1972年 □由国务院文化组主办的纪念毛泽东《在延安文艺座谈会上的讲话》发表30周年全国美术作品展览会，在中国美术馆举行。

1973年 □国务院文化组决定在中央"五七"艺术学校基础上成立中央"五七"艺术大学，下设戏剧、音乐、美术等学院。

1974年 □由国务院文化组主办的庆祝中华人民共和国成立25周年全国美术作品展览，在中国美术馆举行。□内部批判画展（即所谓黑画展览）先后在中国美术馆和人民大会堂举行。展出的18位画家的215幅作品，皆为有关部门根据周恩来指示所创作的宾馆布置画。在其影响下，上海、陕西等地也都办起了类似展览，据不完全统计，被定为"黑画家"及受此株连者达百余人，其中多为中国画画家。

1976年 □《美术》复刊。

1977年 □文化部宣布撤销"中央'五七'艺术大学"，恢复中央美术学院建制。□文化部中国画创作组在京成立。

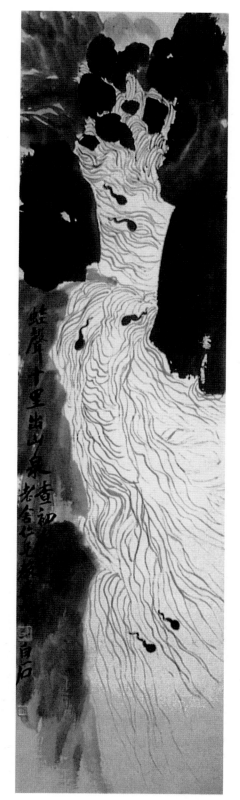

齐白石　蛙声十里出山泉

1978年 □中国文联恢复工作，各协会筹备组成立。

1979年 □中国美协正式恢复工作。□中国美术家协会第三次会员代表大会在北京中国历史博物馆礼堂举行，会议选举主席：江丰，副主席：王朝闻、李少言、李可染、吴作人、华君武、黄新波、叶浅予、蔡若虹、刘开渠、关山月。□安徽省书画院成立。□北京工笔重彩画会在京成立，名誉会长：刘凌沧，会长：潘絜兹

1980年 □由文化部、中国美协联合主办的庆祝中华人民共和国成立30周年全国美术作品展览（即第五届全国美展），在中国美术馆举行。□由文化部艺术教育局主办的全国高等美术学院学生作品巡回展览，在中央美术学院陈列馆举行。□由文化部、共青团中央和中国美协主办的第二届全国青年美术作品展览在京举行，575名作者的543件作品入展，153件作品获奖。□贵州国画院成立，院长：宋吟可。□黑龙江省画院成立。

1981年 陕西省国画院成立，名誉院长：石鲁，院长：方济众。□中国画研究院在京成立，院长：李可染，副院长：蔡若虹、叶浅予、黄胄。同日起在中国美术馆举行中国画研究院第一届画展。

1982年 □辽宁画院成立，院长：徐灵。□由美协北京分会举办的首届八十年代中国画展在北京举行，展出作品118件。此后，每年一届，直到80年代末。□中国20世纪5位画家传统画展在法国巴黎举行，展出吴昌硕、黄宾虹、傅抱石、潘天寿、陈之佛的作品100件。□中国参加法国巴黎春季沙龙展览，吴作人《藏原放牧》、潘絜兹《石窟艺术的创造者》和李玉滋、冯长江《血与火——白求恩在前线》获金奖。

□福建画院成立，院长：丁仃。

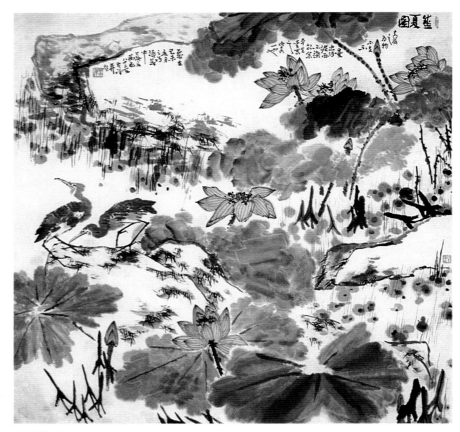

李苦禅　盛夏图

1983年 □新建的徐悲鸿艺术馆在北京开馆。□吴作人被推选为中国美协代理主席。□由中国美协、中国画研究院和中国美术馆联合主办的张大千画展在北京举行，展出作品200件，叶浅予主持研讨会。□河北画院成立，院长：王怀骐。

1984年 □由文化部、中国美协主办的第六届全国美术作品展览（优秀作品部分）在中国美术馆举行。□云南画院成立。□四川省诗书画院成立。□浙江画院成立，院长：陆俨少。

1985年 □'85美术新潮。□中国美术家协会第四次会员代表大会在山东济南举行，选举主席：吴作人，副主席：王朝闻、古元、叶浅予、刘开渠、关山月、华君武、李少言、李可染、周思聪、秦征、黄永玉、蔡若虹。□由国际青年年中国组织委员会、全国青联、全国学联主办的前

进中的中国青年美术作品展览在北京举行，展出作品600余幅。□原湖北艺术学院美术部改称湖北美术学院。□上海大学美术学院成立。□山西美术院成立，院长：王镕 1995年改称山西画院。□河南省书画院成立，院长：陈天然。□东方美术交流学会首届年展在北京举行。□吉林省画院成立，1997年改称吉林省书画院。□宁夏书画院成立，院长：胡公石。□是年冬至1986年，就中国画的发展问题，中国画研究、中国美协、中国艺术研究院美术研究所及很多省市美协、画院等单位，多次举行形式不同的中国画讨论会，在中国画界、美术界乃至文艺界产生很大影响。□黄秋园中国书画遗作展在北京举行。□天津画院成立。

1987年 □深圳画院成立，院长：杨沙。□中国画研究院举行中国画人物画研讨

会。

1988年 □故宫博物馆院举办意大利来华画家郎世宁诞生300周年纪念展览。□由中国画研究院、中国美协主办，'88北京国际水墨画大展及学术研讨会在中国画研究院举行，展出作品135件。

1989年 □由文化部、中国美协主办的第七届全国美术作品展览获奖作品展，在中国美术馆举行。□《中国美术全集》60卷全部出版发行。□第一届新文人画展暨学术研讨会在北京举行（其前身是1987年在天津举办的南北方画展），至1998年共举办10届。□山东画院成立。

1990年 □叶浅予师生艺术行路团在浙江开始第一次活动，后又于1991年和1992年有齐鲁之行与两湖之行。□第七届全国美展中国画获奖作者新作展在北京举行。□由中国画研究院召集的新时期中国画学术讨论会在北京昌平举行。□甘肃画院成立。

1991年 □中国当代工笔画学会二届大展在京馆举行。□潘天寿纪念馆建成并正式对外开放。□岭南画派纪念馆在广州美术学院开馆。□由黄胄创建的炎黄艺术馆落成开馆，并举办海峡两岸中国画名家作品展等展览。□由中国美术家协会、中国画研究院和辽宁中国画研究会主办的纪念"九·一八"事变六十周年中国画展开幕。□在南京召开傅抱石艺术国际研讨会。□湖南书画研究院成立，院长：陈白一。□中国画研究院举办中国画现代人物画创作研讨会。

1992年 □由美术纳金斯——艾尔逊艺术博物馆主办的董其昌世纪展在该馆举行，□由浙江省博物馆、北京画院、潘天寿纪念馆、炎黄艺术馆主办的吴昌硕、齐白石、黄宾虹、潘天寿画展在北京举行。□第一届中国美协中国画艺术委员会在

北京成立。潘絜兹任主任，姚有多、郭怡悰、刘大为任副主任。□中国美协在北京召开中国花鸟画学术研讨会。□西安举行一系列纪念石鲁逝世10周年的画展和研讨活动。□由中国画研究院和深圳画院联合主办的第二届国际水墨画展览在深圳举行，展出作品136件。□海南省书画院成立。

1993年 □由炎黄艺术馆、中央美院等8单位主办的近百年中国画展，在北京炎

黄宾虹 　无款山水

黄艺术馆举行,并举办研讨会,出版文集。□为纪念李苦禅逝世10周年,由中国美协、中央美院等主办的李苦禅艺术展在京举行。□美术批评家93年度提名展(水墨部分),在京举行,并举行了学术研讨会。□无限江山——李可染的艺术世界在台北国立历史博物馆举行,展出作品80件。□中国美协主办的全国首届中国山水画在合肥举行,展出作品300余件。□由浙江美术学院举办,全国11所高等美术院校参加的全国高等美术院校中国画邀请展在杭州举行,同时举行了中国画教学研讨会。

1994年 □浙江美术学院更名为中国美术学院。□由台湾省立美术馆主办的中国现代水墨大展在台中举行,两岸三地83位画家的226件作品入展。□由广州美院等单位主办的岭南画派学术研讨会在广州举行,同时举办了岭南画派创始人高剑父、陈树人、高奇峰作品展览,高剑父纪念馆和陈树人纪念馆也同时正式开放。□林风眠艺术研究会在上海成立,会长:吕蒙。□由文化部和中国美术家协会主办的第8届全国美展优秀作品民中国美术馆举行,展出作品498件,其中中国画165件。□刘海粟美术馆在上海开馆。□朱屺瞻艺术馆在上海开馆,同时举行朱屺瞻百岁又五画展。□由文化部、北京市政府等主办的"纪念徐悲鸿诞辰100周年"系列活动在京举行。包括徐悲鸿诞辰100周年纪念展、纪念徐悲鸿诞辰100周年纪念大会、纪念徐悲鸿诞辰100周年国际学术研讨会等。□吴昌硕纪念馆在上海开馆。

1996年 □由中国美术家协会和台湾中华文物学会共同主办的中国第8届美术展览优秀作品展在台北举行。□由中国美协等9单位主办的周思聪回顾展在北京

举行。

1997 □吴作人艺术馆在苏州开馆。□由文化部主办的庆祝中国政府恢复对香港行使主权中国艺术大展,在全国5个展区陆续举行。在此前后,全国各地亦举办有关各种美术展览。□由香港临时市下放局主办的香港艺术1997年展——香港艺术品藏品展在中国美术馆举行。□广东美术馆在广州开馆。□由中国美协主办的全国中国画人物画展览在中国美术馆举行,并进行了学术研讨。□潘天寿诞辰100周年纪念会在北京举行,同时举办了20世纪中国画学术研讨会。□当代山水印象——1997中青山水画家邀请展在北京举行。□深圳市关山月美术馆在深圳开馆。

1998年 □中国美术家协会第五次全国代表大会在北京举行,选举产生主席:靳尚谊,副主席:刘大为(常务)、刘文西、刘勃舒、李焕民、杨力舟、肖锋、林墉、哈孜·艾买提、常沙娜、程允贤、詹建俊。'98上海美术双年展在上海举行。首届江苏省美术节在南京举行。□文化部向香港特区政府赠送由江泽民题写画名,李宝林、龙瑞、张仁芝等10人创作的巨幅中国画作品《锦绣中华》。□由文化部主办的'98中国国际美术年,当代中国山水画·油画风景展在中国美术馆举行,展出作品314件,其中,中国山水画161件。□深圳画院举办第一届国际水墨画双年展,20多个国家近250位画家的作品参展,并举办研讨会。

1999年 □由文化部和中国文联主办的纪念吴作人诞辰90周年·吴作人大展在北京举行。□由中主办的吴冠中艺术展在中国美术馆举行,展出作品84件。□由文化部、中国美协主办的第9届全国美术作品展览获奖作品展在中国美术馆和中

国画研究院展览馆举行,展出作品1063件。□中国美术家协会第2届中国画艺术委员会成立,姚有多任主任,郭怡悰、王玉钰、李宝林任副主任。□故宫博物馆主办故宫博物院50年入藏书画精品展,展出作品100件。□全国美术报刊就"笔墨之争"发表不同观点长短文章数百篇。

2000年 □全国第二届中国花鸟画展在京开幕。□迎接新世纪工笔画展在中国美术馆开幕。□由香港艺术发展局主办的笔墨论辩:现代中国绘画国际研讨会在香港举行。□由中国美协和广东省文联联合主办的21世纪中国画发展与创新研讨会在深圳召开。□第六届中国艺术节国际中国画大展在江苏常州举行。□深圳画院举办水墨都市——第2届深圳国际水墨画双年展,并举办学术研讨会。

邓白　秋汀野鹭

百年
中国画展
作品选

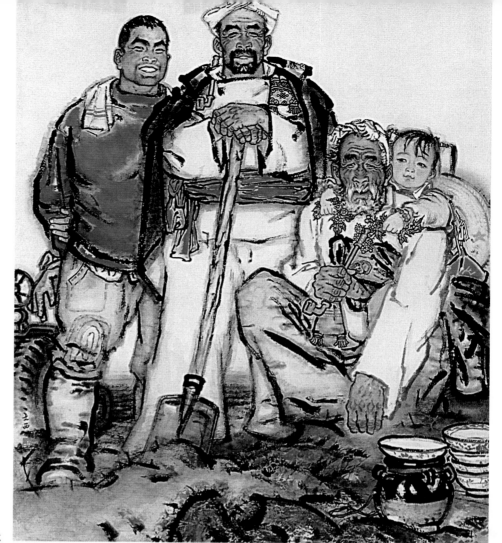

刘文西　祖孙四代

石鲁　转战陕北

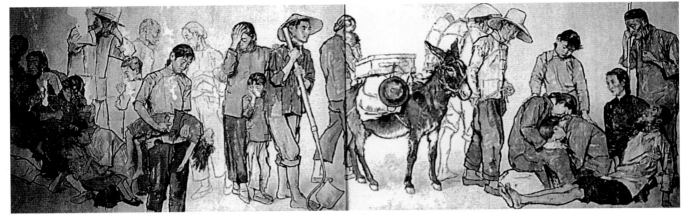

（上图）**蒋兆和**　流民图
（中图）**刘海粟**　黄海一线天奇观
（下图）**王盛烈**　八女投江

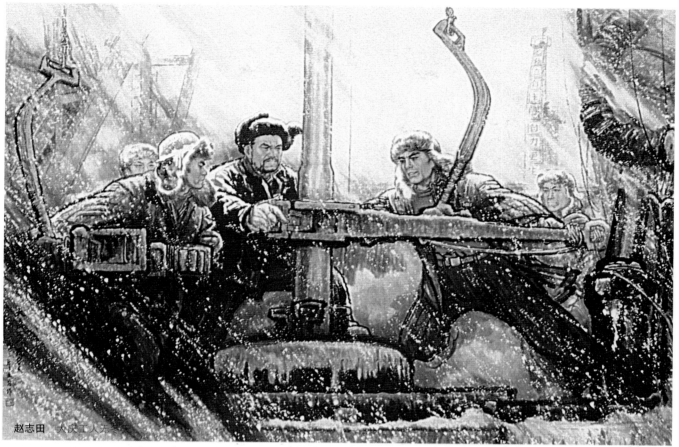

赵志田　大庆工人无冬季

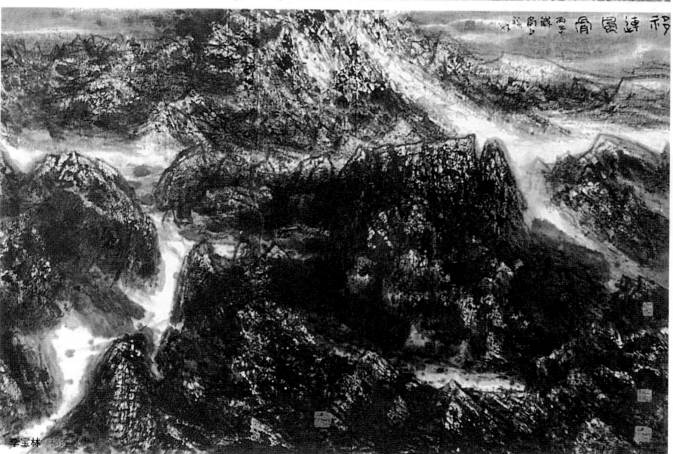

李宝林　祁连山中

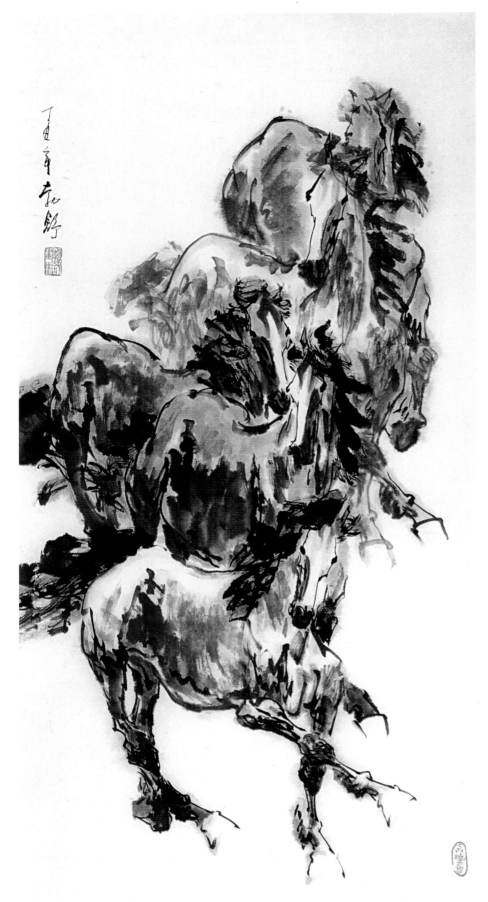

（左页图）**刘勃舒** 奔马图
（右页上图）**王迎春、杨力舟** 黄河在咆哮
（右页下图）**方增先** 说红书

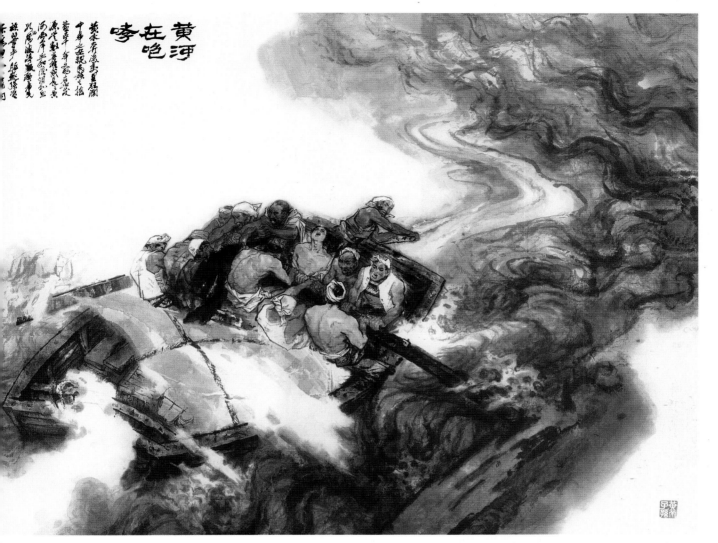

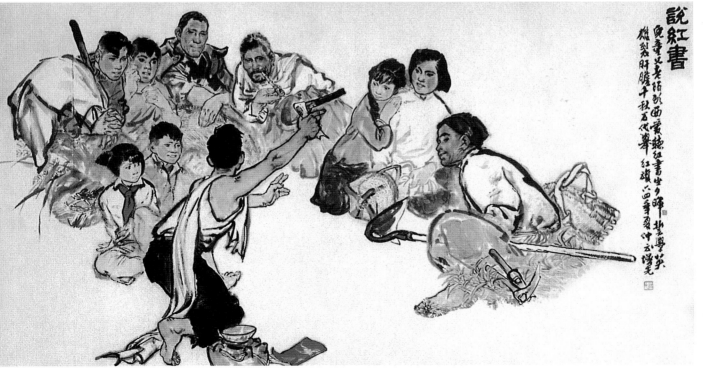

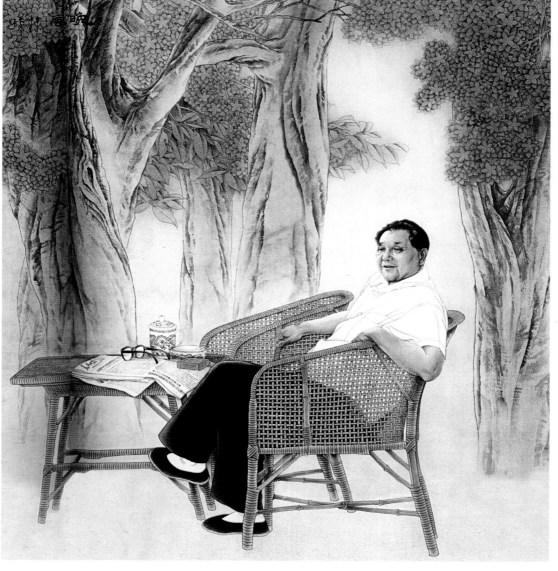

（上图）吴冠中　春雪
（下图）刘大为　晚风

（上图）冯远
屈赋诗意图
（下图）程大利
金山岭夕照

何韵兰　春妹子

王明明　八月的吐鲁番

张江舟
磕长头·大转经

施大畏
开天

20世纪初年的
美术革命与论争(二)

■ 刘曦林

四、民族意识与传统派的自卫

面对西学新潮和开放意识的兴起,面对着美术革命对传统文人画的激烈批判,在我们这个具有深厚久远文化传统的民族国家若不引起反弹倒是很奇怪的事情了。广东作为开放口岸和民主革命的策源地,古今文化的碰撞最为激烈。也许由于高剑父、陈树人这些同盟会元老身居要职,推行艺术革命的主张较为有力,与当地传统派画家的矛盾亦有短兵相接之势。1923年(农历癸亥年),广东的传统派画家赵浩公等"以复兴中国画艺术为目的",结为癸亥合作画社(后改为国画研究会,会员达300多人),与折衷派相抗衡。1925年,传统派画家黄般若撰《剽窃新派与创作之区别》一文⑱,针对学新派画者对中国画"默守成法,遂至艺苑荒凉,暮气沉沉,黯然无色"的批评,慨道:"特痛国画界诸君子,不及时出其风头,任人谩骂,竟犯而不较耳。"他指责"新派画不过剽窃东洋",又例举中国画自古及今"俱日新月异"的史实,认为"新派亦有临摹,旧派亦有创作","断不能以新派为纯粹的创作,而以旧派为纯粹的临摹"。同年,黄般若又发表《表现主义与中国绘画》⑲,认为"吾国多数之思想界,最大之谬误,则为昧于近代各国画学之趋势,以为西方画学仍在写实主义之下"。他以西方表现主义与中国画美学相通的变化,指出新派画采西画写实主义陈迹之弊,认为"艺术虽无种族与国界之分,然亦不当抛弃祖国最有价值之艺术而摭拾外来已成陈迹之画术"。看来,传统派画家并不一味排斥西画,其本意是反对以西画写实主义代替中国画的美学。黄般若的文章在学术的层面上与新派发生了论争,而国画研究会1926年创刊的《国画特刊》发刊词火药味则浓烈得多,出现了指斥折衷派为"异端"、"为鬼为狐"的字眼。该刊第二期有《混血儿的画》一文,自谓"正统的子孙",说对方"甘为彼抱之义儿","归而荣耀于故乡,于老祖宗祠堂内,上了创作的匾子,制了新字的衔牌,并且欲夺了正统子孙所得一块的胙肉……无怪乎正统的子孙,日日集祠议事,商量那驱除异类,保存宗族种种大问题 。"⑳由此可见,传统派在合理地维护中国画美学的同时,确有些宗族式的自闭了。对此,高剑父这位同盟会的革命人物亦不示弱,他在后来的文章里不无激动地进行了反驳。"兄弟追随总理作政治革命以后,就感觉到我国艺术实有革新之必要。这三十年来,吹起号角,摇旗呐喊起来,大声疾呼要艺术革命,欲创一种中华民国之现代绘画。几十年来,受尽种种攻击、压迫、污辱。盖守旧之画人的传统观念,恐比帝皇之毒还要深呢!……许多人以为广东人很新,富有革命性的;不知粤人头脑顽旧的,正复不少,一如革命之与保皇两党呵!"㉑其实,当年广东的不少传统派画家亦是同盟会员,革命派的陈树人倡导的清游会亦不无传统派画家,但在激情的论争中彼此都有些上纲之词了。北京作为传统派聚集的中心,"五四"之后纷纷成立传统艺术社团,不少学人、画人表示了维护中国画传统的立场。林纾这位率先译介西方小说的文人并没有表现出引进西方画学的热情,一如其在文学革命中表示的"拼我残手极力卫道"的立场,对于绘画亦是"至老仍守中国旧有之学",偏爱"古意"和"书卷气"。他在《春觉斋论画》㉒中说:"且新学既昌,士多游艺于外洋,而中体旧有之翰墨,弃如刍狗……顾吾中国人也,至老仍守中国旧有之学。""作画贵有古意,若无古意,虽工无益……吾所作画,似乎简率,然识者知其近古,故以为佳。此可为知者道,不为不知者说也。呜呼,承旨此言,可知言哉。古人安从允,古意又安从得?亦从书卷气得来耳。"他并非不主张变法,只不过主张"画贵求肖古人,尤以能变古人,方为名家"。金城为北京中国画学研究会的创办者之一,曾留学英国,但在艺术上却主张保存国粹,精研古法,温故知新,痛斥"一般无知识者,对于外国画极力崇拜,同时对于中国画极力摧残"。㉓他在《画学讲义》中说:"吾国数千年之艺术,成绩斐然,世界钦佩。而无知者流,不知国粹之宜保存,宜发扬,反典见颜曰:艺术革命,艺术叛徒。清夜自思,得无愧乎?"

"世界事物,皆可作新旧之论,独于绘画事业,无新旧之论。我国自唐迄今,名手何代蔑有?各名人之所以成为名人者,何尝鄙前人之画为旧画?亦谨守古人之门径,推广古人之意。深知无旧无新,新即是旧。化其旧虽旧亦新,论其新虽新亦旧。心中一存新旧之念,落笔遂无法度之循。温故知新,宣圣明训,不衍不忘,率由旧章,诗意概可知矣。"金城以自己的新旧观表明了他对新文化运动悖反的态度,因为他认为"厌故喜新,为学者所最忌"。所以,他像林纾一样,主张"依据于古人之法,穷变而通之"。对于以西洋画来改良中国画的主张是不以为然的。

如何对待文人画,实为改革派与传

统派分歧之焦点。针对着康有为、陈独秀等人罪归文人画、打倒文人画的观点，传统派画家依然坚持了"画之一道，原是文人韵事"，"不过玩物适性"（金城语）的艺术观，而真正从理论上阐明文人画优长，在当年最具影响的是陈寅恪之兄陈师曾。1921 年，日本美术史家大村西崖到中国来访问，他有感于日本美术界的西潮对文人画的批判著有《文人画之复兴》一文，陈师曾将之译为中文，亦撰《文人画之价值》与之合编为《中国文人画之研究》㉔一书行世，影响颇广。陈师曾就文人画的概念、历史、要素与特点作系统论述，表面看来不直接论战，实际上则与康有为、陈独秀崇尚写实西画及中国院体画和鄙薄文人画的观点针锋相对。他说："何谓文人画？即画中带有文人之性质，含有文人之趣味，不在画中考究艺术上之工夫，必须于画外看出许多文人之感想，此之所谓文人画。或谓以文人作画，必于艺术上功力欠缺，节外生枝，而以画外之物为弥补掩饰之计。殊不知画之为物，是性灵者也，思想者也，活动者也，非器械者也，非单纯者也。否则直如照相器，千篇一律，人云亦云，何贵乎人耶，何重乎艺术耶？所贵乎艺术者，即在陶写性灵，发表个性与其感想。""夫文人画，又岂仅以丑怪荒率为事耶？旷观古今文人之画，其格局何等谨严，意匠何等精密，下笔何等矜慎，立论何等幽微，学养何等深醇。岂粗必浮气，轻妄之辈，所能望其肩背哉！"陈师曾认为"文人画之要素，第一人品，第二学问，第三才情，第四思想，具此四者，乃能完善。""且文人画不求形似，正是画之进步。"他的观点不仅仅是对文人画的辩解，也是对中国画"不科学"论的反驳，并因之稳定了文人画家的心绪，文人画不仅没被"打倒"，反而在自身美学传统的基础上走上了创造的新途。

当然，传统派画家中如何对待西洋画也有差异。陈师曾、黄般若均以西画现代流派的趋向反证中国文人画强调主观和精神表现及不拘形似的合理性，黄般若亦认为艺术"无种族和国界之分"，但仍有少数画家恪守着艺术的"国界"，对引进西洋艺术忧虑地持有戒心。在艺术开放的上海，画家贺天健并不像海派前贤那般开明，他认为，以西画取代和改良中国画者，其理由均在"艺术无国界"㉕，如以此运之于无固有文化的民族当然不

能遏止，"倘其国有固有之文化，而其文化较任何他国先进，乃欲以一时之盲动，而将其原有之文化，不惜一旦举而弃之；或以其艰深，不便研究，遂使外来文化代替而代之，是自灭其民族自亡其国也。"㉖以《中国画学全史》闻名的郑午昌在史书中正视外来艺术之影响，但彼时亦因帝国主义的侵略而忧及文化，认为"'艺术无国界'一语，实为彼帝国主义者所以行施文化侵略的口号，凡我陷于文化侵略的重围中的中国人，决不可信以为真言"，"因文化侵略而尽丧其固有之文化者，则不但国亡而永劫不复，而其民族亦将无唯类矣。"㉗这些刚刚经受了淞沪抗战挫折的中国艺术家有着对文化侵略的警惕，确属难能可贵，但他们没有看到当时中国的现实也确实需要外来文化的刺激。

历史地看待历史，传统派画家确实对中国文化有着深挚的情感，对中国画的美学规律有着深入的理解，西方物质的文明并不一定代表着艺术的先进，但他们也确实没有意识到中国画（尤其人物画）脱离现实生活的严重性，对引进域外文化的必要性亦缺乏开放的姿态。而改革派们大都具有前进的姿态和积极的思维，而对传统中国画尤其文人画缺乏认识并进而激烈抨击，在主张对写实西画开放的同时，将此作为惟一性的选择，而忽视了中国画自身走向现代的可行性，难怪传统派画家们反而比激进的青年更敏锐地发现了西方现代流派的崛起及其与文人画的追求相合之处，并以此对西画写实主义发出了诘难。㉘

另有一种观点虽出自传统派画家之口，但却比较客观地看到了中西绘画的区别，如潘天寿在 1926 年出版的《中国绘画史》中即曾论道："若徒眩中西折衷以为新奇；或西方之倾向东方，东方之倾向西方，以为荣幸；均足以损害两方之特点与艺术之本意。"㉙

美学家宗白华亦曾深刻地剖析了中西画的不同，认为尤因宇宙立场的分别，使中西画法难于融合于一张画面，郎世宁和陶冷月都是失败的例证。㉚著有《古代长安与西域文明》的学者向达在《明清之际中国美术所受西洋之影响》一文中，历数明、清画坛"糅合中西，而异军突起，成一新派"的史实，却得出了"卒致殇亡"的结论："明、清之际，所谓参合中西之新画，其本身实呈一极怪特之形势：中

国人既鄙为伦俗，西洋人复訾为妄诞，而画家本人亦不胜其疆勉悔恨之忧；则其不能于画坛中成新风气，而卒致殇亡，盖不待著龟而后知矣。"㉛但在文末，他仍然引述了康有为关于"合中西为画学新纪元"的主张，认为两种主张"俱可以供言中国画史者之参考也"，其态度仍较客观，亦为后来者留下了继续研究与探索的余地。

由以上不同观点可以看出 20 世纪初年关于中国美术前途的论争，既有惟西画写实主义可以改革中国画者，又有惟中国画传统之延续论者，还有中西绘画各自独立论者。或者说既有崇尚传统的东道东器论者，又有出国留学的西道西器论者，还有融汇中西的东道西器论者。各种论点互不相让，后人认为有非此即彼之局限。这几种观点各有自己的实践者群，并促成了画坛的多样化格局。实际上，这几种不同观点和画家群处于同一时空之中，当彼此都意识到对方的合理性时，也便相互地有所宽容、有所互补，又或者相互友好地拉开了距离。一部美术史，正是这样在不同画种及风格、流派的对峙与互补中，形成了前行的合力。而意识到时代与现实对艺术的要求与促动时，也便有了条条大路通罗马的共识。

五、关于艺术观念的分歧

如果说以上论争的歧义多缘于艺术的民族性与开放性、继承性与变革性的关系，其中虽含有东道、西道与古道、今道之别，但也确有相当成分系东、西美术造型方法和物质材料的因素——即"器"的不同。因此，尚未推至艺术之目的、功用社会背景等深层次的观念问题。实际上艺术的观念是世界观的折射和延伸，观念之不同，"道"之不同，对"器"的选择亦有所差异，只不过没有明言或未及深入罢了。

20 世纪初年的新文化运动已经触及到了社会观念问题，祭起西式的科学与民主两大思想武器，批判孔教并非学术的需求，而是为了实现反封建、把中国推向现代所必要，起码是为了从思想上改革国民性。回顾一下 1916 年袁世凯称帝、1917 年张勋复辟的闹剧，以及他们积极尊孔的态度，甚至可以原谅后人误传的"打倒孔家店"的口号，那些文化战士们偏激的言论也无非是为了给那漆黑的老屋打开一扇天窗。站在传统文化的立场

上，会觉得传统派的可爱，若站在那历史前进的道路上，改革派们则多是勇士——他们的偏激有时是针对着偏激而发，薄古是为了厚今。学术的历史会重新评估被偏激了的学术，而社会的历史会从历史的高度肯定他们对历史前进的助力。

正是从历史的眼光，我们不难理解为什么美术革命率先由陈独秀、康有为这些政治家们发起，也不难洞察高剑父与孙中山，徐悲鸿、刘海粟与康有为，林风眠与蔡元培在社会理想上的联系。但艺术家们不是政治家和思想家，他们关于美术革命多为方法上传承变革的思考，他们也会触及人生与现实的需求，但总不及政治家们和思想家们那样直言不讳地揭示出那深层的观念和实质。为了更深刻地理解美术革命，对照一下"五四"精神和文学革命也许是有益的。

1919年，陈独秀曾言："……要拥护那德先生，便不得不反对孔教，礼法，贞节，旧伦理，旧政治。要拥护那先生，便不得不反对旧艺术，旧宗教。要拥护德先生又要拥护先生，便不得不反对国粹和旧文学。"㉜

西洋人因为拥护德赛两先生，闹了多少事，流了多少血；德赛两先生才渐渐从黑暗中把他们救出，引到光明世界。我们现在认定只有这两位先生，可以救治中国政治上道德上学术上思想上一切的黑暗。若因为拥护这两位先生，一切政府的迫压，社会的攻击笑骂，就是断头流血，都不推辞。"㉝

再看陈独秀关于文学革命的主张。他高举"文学革命军"大旗，提出"吾革命军三大主义"："曰，推倒雕琢的阿谀的贵族文学，建设平易的抒情的国民文学；曰，推倒陈腐的铺张的古典文学，建设新鲜的立诚的写实文学；曰，推倒迂晦的艰涩的山林文学，建设明了的通俗的社会文学"。㉞实际上，陈独秀旗帜鲜明地拥戴德先生和赛先生，要建设国民文学、写实文学、社会文学的主张与美术革命的精神是一致的，这也正是"五四"新文化运动中的美术革命的文化背景。

在这种文化氛围的感召下，美术家的观念转换是很自然的。林风眠曾批评时人的"基本观念"是论古、避世的消遣"中国的情形如何呢?赞美者自然不必希望，即肯加以诅咒同嘲骂者，亦绝不觉多!他们第一是看不起艺术!艺术在他们眼中，不为斗鸡走狗的残技，便算他们的恩惠；视为无聊的消遣品，却是天经地义的本分!以此，中国画家们，不是自号为佯狂恣肆的流氓，便是深山密林中的隐士，非骂世玩俗，既超世离群，且孜孜避世为高尚!在这种趋势之下，中国的艺术，久已与世隔别。中国人众，早已视艺术为不干我事。遂至艺术自艺术，人生自人生。艺术既不表现时代，亦不表现个人，既非'艺术的艺术'，亦非'人生的艺术'。"㉟林风眠1927年发起的北京艺术大会的口号，较以上言论更加激情地表现出打倒模仿艺术、贵族艺术，提倡民众艺术、代表时代的艺术、表现十字街头的艺术的倾向，这不能不说是时代对美术的呼唤。

20年代末，留学日本的油画家倪贻德也强调过"艺术态度之变更"，呼唤"表现现实生活的艺术。"他认为："……改选国画不在于表现明暗和用西洋画的材料，最重要的却是艺术态度之变更。现在一般国画家的态度，是摹仿，追慕，幻想……而与现实生活离得太远，不是表现现实生活的艺术，却是些虚伪、造作，所以我们应当把这种态度改变一下。从摹仿到创造，从追慕到现实，从幻想到直感。"㊱兼有艺术家与革命家素质的高剑父，时将"艺术革命"的第一推动力归诸孙中山的政治革命理想，㊲主张"复兴艺术"，"艺术救国"。10年代，他热衷于陶瓷研究，认为"美术乃工业之母"，显然已将美术与实业救国联系在一起。后来，他更明确地呼唤"藉艺术来改造世界的人心"，并提出"到民间去"的艺术主张，曾言："学术是随时代演进的，画学也不能例外……我们中华民国的革命政府，尤其广东为革命策源地，是应该要变化

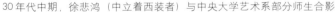

30年代中期，徐悲鸿（中立着西装者）与中央大学艺术系部分师生合影

的、革命的、时代的、个性的、创作的，且要打破以往贵族式的，要大众化的，不是专供享乐的人玩赏与装饰的、专有的。这是精神的食粮，应该与无产的大众一同消受。"㊲可见，高氏为人生、为大众的艺术观已经体现了民主革命对艺术的期望。

更多的艺术家受蔡元培以美育代宗教说的影响，期求以艺术改造社会，改造人生，陶养人类的精神。如高奇峰所言："我以为画学不是一件死物，而是一件有生命能变化的东西。每一时代必有一时代之精神的特质和经验，所以我常常劝学生说学画不是徒博时誉的，也不是聊以自娱。当要本天下有饥与溺若己之饥与溺的怀抱，且达己达人的观念，而努力于缮性利群的绘事缮明时代的新精神……以真善美之学，图比兴赋之画，去感格那混浊的社会，慰藉那枯燥的人生，陶淑人的性灵，使其发生高尚和平的观念，庶颓懦者有以立志，鄙信者转为光明，暴戾者归乎博爱，高雅者益增峻洁，务使时代的机运转了一新方向……"㊳以上所引数家的观念，基本上属于为人生而艺术的艺术观，它所针对的是古代文人画的自娱观与出世观，即为艺术而艺术的观念。但世纪初年的传统派画家并不一律地持有避世隐逸的观念，如陈师曾"发表个性与其感想"及"思想"亦

为文人画必具要素的观点，正代表了文人画的优秀传统，不过传统派画家确在入世之态度上显得缓慢和迟钝，这是改革派画家们尤其焦虑和振起呼喊的原因。

另外有许多美术家认为艺术既不等同于人生，但与人生有密切的联系，表现时代与表现个人亦不应简单地对立起来。林风眠在批评中国画的避世倾向时认为："在这种趋势下，中国的艺术，久已与世隔别。中国人众，早已视艺术为不干我事。遂至艺术自艺术，人生自人生。艺术既不表现时代，亦不表现个人，既非'艺术的艺术'，亦非'人生的艺术'！"㊵

刘开渠在1927年批评了两种"艺术的艺术"：一种是凌乱奇特的故意神秘的艺术，一种是贫弱的空无所有的艺术。他认为，"所谓艺术，毕竟是要能补填人生的缺陷，探讨人生的内面的真理，而归宿于能完美人生的。""太贴近了人生，免不了浅；离了人生又无所表现，变成一种空的东西。所以真正的艺术，是非人生而又人生的。"所以，他主张艺术与人生的合一："于是所谓'象牙之塔'与'十字街头'的争执也可以解决了。赤裸裸的'十字街头'上的人生不是艺术，净玩外面（技巧、题材……）空无内容的'象牙之塔'里的东西也不是真的艺术。它们要似恋爱的一对男女，有形的，无形的都密密地合起来，彼此浸淫到成了一体，才能产

生新的生命——健全、伟大的艺术。"㊶

在20年代，留学法国的林文铮进而从美学的角度探讨艺术的本质，其《何为艺术》一文是少有的将西方美学与美术相联系的著述。他指出美学上的客观派和主观派及纯粹游戏说"唯艺派"的偏谬，阐述了艺术的"本美"及其以精神、情感、审美情绪影响人生的特征，从而根据艺术的特点将主观之个性表现与客观对象即艺术泉源溶为一体，将艺术与人生联系在一起。他并不否认艺术的游戏性，亦不否认艺术含有官感的快乐，但更进一步将官感、情绪与人类精神的传达相统一，认为艺术负有情感与思想解放的使命。他说："假如艺术是一种游戏，它是创美的游戏，是庄严正经的游戏，它对于社会负有安慰与调合之绝大责任，对于人类情感方面尤负有解放与调剂之特别使命，宛如江河之需要湖泽（吾尝谓中国之社会生活无异于黄河，情感方面时而膨胀至决流，时而枯燥至无点水，一则缺乏森林湖泽，一则缺乏艺术无以调济之）。一切诗歌，戏曲，小说，音乐，建筑，图画，雕刻等都是情感与思想之解放者！"㊷应该说林文铮从美学上对艺术的阐释，将艺术与人生、个人与社会的辩证关系的认识深入了一层，正如他所期望的，"吾人对于艺术苟有一种比较切当的观念，便可以了解艺术对于人生之使命

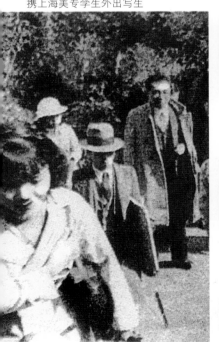

30年代初期，刘海粟（右侧披风衣者）携上海美专学生外出写生

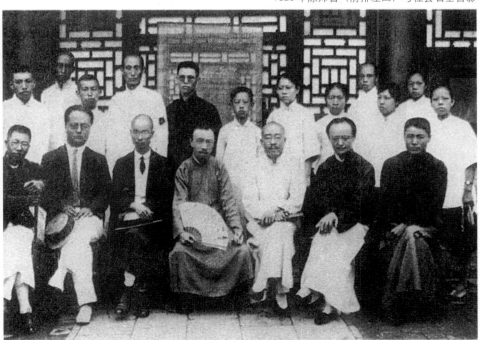

1923年陈师曾（前排左四）与社会名士合影

及价值，同时亦可以知道人类对于艺术本身应当探求的目标。"[43]

至于艺术家的主体应当以怎样的思想与人格去从事艺术，以怎样的精神去影响、引导人生，一直关注美术的鲁迅则提出了更高的要求。1919年，鲁迅针对漫画刊物《上海泼克》对新文艺、新艺术的攻击进行了反驳，并从漫画与社会的关系方面对漫画和美术家提出了希望。他在1919年的《随感录》中说："讽刺画本可以针砭社会的锢疾；现在施针砭的人的眼光，在一方尺大的纸片上，尚且看不分明，怎能指出确当的方向，引导社会呢？"[44] "进步的美术家，——这是我对于中国美术界的要求。" "美术家固然须有精熟的技工，但尤须有进步的思想与高尚的人格。他的制作，表面上是一张画或一个雕像，其实是他的思想与人格的表现。令我们看了，不但欢喜赏玩，尤能发生感动，造成精神上的影响。" "我们所要求的美术家，是能引路的先觉，不是'公民团'的首领。" "我们所要求的美术品，是表记中国民族知能最高点的标本，不是水平线以下的思想的平均分数。"[45]

鲁迅对《泼克》的评价容漫画章节细述，更重要的是他对美术家思想与人格的期望，对美术成为"引路的先觉"的期望，已经触及艺术家主观方面的素质与艺术精神的深刻的层面。而且这种期望不仅影响到20世纪的漫画家，同时深刻地影响了新兴木刻家和从事其他美术品类的作者们。

实际上，当年美术界的讨论远不及文学界激烈和深刻。文学界的社团、流派较之美术界有更加鲜明的主张，如文学研究会之为人生的艺术，创造社之表现自我的艺术，鸳鸯蝴蝶派之消闲文艺，"左联"之普罗大众文艺等等。唯普罗美术（即无产阶级美术）因无产阶级革命形势的推动而生并提出了鲜明的艺术主张。

1926年，毛泽东在广州举办第六期农民运动讲习所时曾开设"革命画"课程，以配合农民运动的宣传工作。[46]毛泽东认为："中国人不识文字者占百分之九十以上……图画宣传乃特别重要。"[47] "很简单的一些标语、图画和讲演，使得农民如同每个都进过一下子政治学校一样，收效非常之广而速。"[48]由此可见无产阶级革命家已经开始重视美术对革命的实际功能。

1929～1930年间，革命美术家已经明确地、旗帜鲜明地揭起了无产阶级美术的旗帜。1929年，许幸之激烈地批判了资本主义文化和资产阶级独占精神文化的历史，激烈地批判了此前的文化运动和美术运动是如"军阀混战一般"，这虽然有失过苛，但却清晰地体现出他以"阶级性"来剖析文化现象和掀起无产阶级新兴美术运动的立场。他认为："……过去的美术运动的罪恶，决不是单纯的美术运动本身所造出来的罪恶，而是支配阶级的榨取，压迫，欺骗政策所反映出来的现象。因此，我们可以理解我们的美术运动，决不是单纯的美术运动，而是阶级意识的美术运动了。所以，我们可以果断的宣言，我们的美术运动的任务，是阶级性的新兴美术运动的任务。"[49]

之后，许幸之又根据无产阶级大众的要求提出了新兴美术的具体方针：

1、我们必须立在一定的阶级立场，彻底的和支配阶级及支配阶级所御用的美术政策斗争。

2、我们必须把握辩证法的唯物论，以克服支配阶级的美术理论，并批评他们的美术作品。

3、我们必须强大我们的新兴美术运动，并须充分地磨练我们的作品，以凌驾于支配阶级的美术作品。

4、我们必须确立美术与社会生活的关系，及其自身存在的价值，并须完成支配阶级所未完成的美术启蒙运动。[50]纵览上述关于中国美术前途的论争，已可清晰地看出，从古代中国封建社会脱胎的中国美术，既有自身极可珍贵的文化传统，又受到西方引进的古代文化、资本主义文化和社会主义文化的影响与冲击；当资产阶级的文化启蒙尚在中国处于呼唤与滥觞之始，新兴起的无产阶级文化运动又走上了中国的文化舞台。虽然，中西之争、古今之辩并不都带有社会的与阶级的明显的界限，但世纪之初的资产阶级民主革命和无产阶级革命运动的相继发展及其交错形势已深深地影响了艺术自身的前行，美术的运动已不完全是本体变革的需求，不同性质的社会革命已对美术提出了不同走向的期望，不同身份的文化人，不同阶级、不同阶层的大众既有共同美的相近之处，又有不同的审美选择的分歧，这既造成了中国美术前途论争的复杂性，也带来在社会和文化转型过程中中国美术空前的多样性和丰富性。

⑱《黄般若美术文集》第21～22页、人民美术出版社，1997年6月第1版，北京。

⑲《黄般若美术文集》第23～25页、人民美术出版社，1997年6月第1版，北京。

⑳引自水天中

㉑40年代初，《我的现代绘画观》，转引自《高剑父诗文初编》第221、231页，广东高等教育出版社，1999年9月第1版，广州。

㉒原发表于民国初年《北京平报》，1935年集印为专著，又编入于安澜1937年编《画论丛刊》。以下两段分别转引自《画论丛刊》第628、667页，中华书局香港分局1977年8月港1版。

㉓《画学讲义》，原载1931年7月版《湖社月刊》第31册，于安澜据年稿本编入《画论丛刊》。此处3段引文分别转引自《画论丛刊》第742、746、736页，中华书局香港分局，1977年8月港1版。

㉔此文有文、白两体，白话文本先出，发表于《绘学杂志》；文言文后出，略有改动。此处引文据文言文本，转引自于安澜编《画论丛刊》第692、693、696、697页，中华书局香港分局1977年8月港1版。

㉕方人定认为："艺术是无国界，是世界的，什么侵略不侵略，已无问题。"《国画革命问题答念珠》(续篇)，原载1927年6月26日广州《国民新闻》；转引自《广东现代画坛实录》第48页，岭南美术出版社，1990年10月第1版，广州。

㉖《我对于国画之主张》，1934年版《美术生活》第3、4期。

㉗《中国的绘画》，1934年版《文化建设》月刊创刊号。

㉘陈师曾在《文人画之价值》一文中言："人心之思想，无不求进。进于实质，而无可回旋，无宁求于空虚，以提揭乎实质之为愈也。以一人之作画而言，经过形似之阶段，必现不形似之手腕。其不形似者，忘乎笔蹄，游于天倪之谓也。西洋画可谓形似极矣，自十九世纪以来，以科学之理，研究光与色，其于物象，体验入微。而近来之后印象派，乃反其道而行之，不重客体，专任主观，立体派、未来派、表现派、联翩演出，其思想之转变，亦足见形似之不足尽艺术之长，而不能不别有所求矣。"见于安澜编《画论丛刊》第697页，中华

书局香港分局，1977年8月港1版。

黄般若在《表现主义与中国绘画》一文中言："反对自然主义之艺术，最近而派别益多。如意大利之未来主义、德意志之表现主义、法兰西之颓废主义，均大战后同时崛起之新艺术，俱属自表神感，不拘拘于陈迹，而其尤者则表现主义是也。"又言："今日东西方画学，已不谋而合，其原因艺术实为灵感的创造。"《黄般若美术文集》第24页，人民美术出版社，1997年6月第1版，北京。

㉙上海商务印书馆王云五1926年9月初版，引文出自1936年7月大丛本第1版第250页。

㉚宗白华的原文是："有人欲融合中、西画法于一张画面的，结果无不失败，因为没有注意这宇宙立场的不同。清代的郎世宁、现代的陶冷月就是个例子。"原载《图书评论》1934年第1卷第2期《介绍两本关于中国画学的书并论中国的绘画》一文，转引自《美学散步》第124页，上海人民出版社，1981年5月第1版。

㉛原载1930年10月1日出版之《东方杂志》第27卷第1号第19~38页，转引自《唐代长安与西域文明》第522页，生活·读书·新知三联书店，1957年4月第1版，1979年9月北京第2次印刷。

㉜《本志罪案之答辩书》，原载《新青年》第6卷第1号，1919年1月。转引自《五四前后东西文化问题论战文选》第111页，中国社会科学出版社，1989年3月增订第2版，北京。

㉝转引自《五四前后东西文化问题论战文选》第111页~112页，中国社会科学出版社，1989年3月增订第2版，北京。

㉞《文学革命论》，原载1917年2月1日出版《新青年》第2卷第6号，转引自《中国新文学大系·建设理论集》第44页，上海良友图书印刷公司，1935年10月15日初版。

㉟《我们要注意》，原载1928年10月1日出版之《亚波罗》第1期，转引自《西湖论艺》第52页，中国美术学院出版社，1999年10月第1版，杭州。

㊱《新的国画》，见《艺术漫谈》，上海光华书局，1928年版。

㊲参看李伟铭《高剑父及其新国画理论》（《高剑父诗文初编》前言），广东高等教育出版

社，1999年9月第1版，广州。

㊳广州美术馆藏高氏手稿《画话》，转引自《高剑父诗文初编》第187-188页，广东高等教育出版社1999年9月第1版，广州。

㊴《画学不是一件死物》，见《高奇峰先生荣哀录》第1辑；又见1935年华侨图书印刷有限公司版《高其峰先生遗画集》。

㊵1928，《我们要注意——国立杭州艺专纪念周讲演》，原载《亚波罗》第1期，转引自《林风眠》第51页，学林出版社，1988年第1版，上海。

㊶载《晨报》副刊1927年2月24日；以上三段话转引自《刘开渠美术论文集》第20页、21页，山东美术出版社，1984年第1版，济南。

㊷原文1927年写于巴黎，原载《何谓艺术》第45页，光华书局，1931年初版，上海。

㊸《何谓艺术》第1页，光华书局，1931年初版，上海。

㊹分别引自《随感录·四十六》、《随感录·四十三》，《鲁迅全集》（第一卷）第330页，人民文学出版社，1981年第1版，北京。

㊺《随感录·四十三》，《鲁迅全集》（第一卷）第128-129页，人民文学出版社，1981年9月第1版，北京。

㊻革命画之课程表，载1926年出版《中国农民》第9期；参看潘嘉峻《毛主席关怀革命画》、黄凤洲《回忆"农讲所"》二文，均载《美术》1977年第5期，北京。

㊼《宣传报告》，刊1926年《政治周报》第六、七合刊。转引自潘嘉峻《毛主席关怀革命画》，《美术》1977年第5期，北京。

㊽《湖南农民运动考察报告》，《毛泽东选集》（合订一卷本）第35页，人民出版社。

㊾1929年12月12日，《新兴美术运动的任务》，原载夏衍编辑《艺术》月刊，1930年3月出版、北新书局经售；转引自《百年中国美术经典文库》第3卷第131页，海天出版社，1998年第1版，深圳。

㊿1929年12月12日，《新兴美术运动的任务》，原载夏衍编辑《艺术》月刊，1930年3月版、北新书局经售；转引自《百年中国美术经典文库》第3卷第131页，海天出版社，1998年第1版，深圳。

40年代，齐白石（左地）、徐悲鸿（右一）、李桦（左一）、吴作人（右二）在齐白石家中合影

黄宾虹集美术史论研究与绘画创作于一身，20年代曾出任《艺观》主编

陈师曾1915年作《丧方鼓》

透视

陈平

时　　间：2001 年 9 月 14 日下午

地　　点：中国画研究院《水墨》编辑部

人　　物：主持人：许宏泉《边缘》艺术丛刊主编

本期画家：陈　平　中国画研究院画家

嘉　　宾：田黎明　中央美术学院中国画系副主任

许宏泉：作为一名年青的具有当下意义的山水画家，这一期我们选择了陈平，无疑想通过对陈平绘画艺术本质的分析来探讨当前中国山水画的现状。

陈平毕业于中央美院，后来又留校任教。通过陈平我们可以思考这样的一个问题，即中央美院教学体制（模式）与学生个性化之间的关系。在我的印象中，中央美院多年来，尤其是陈平您上学的那个时期沿袭西方，更多的是前苏联的教学模式。具体地说，他们更多地关注技法训练，强调能力，而不太关注甚至抑制学生的个性凸现，这种走向肯定有问题，无疑是缺乏思想深度的，有意味的是，陈平一出道，便以很强的个人风格引起画坛注目。作为"新文人"画家。我想，你可能在当时便已关注中国传统文人画的人文精神和审美情趣，当你在精神上走得很遥远的时候，你是否感到有一种孤独感？说得尖锐些，会不会受到歧视，这是来自多方面的，包括教师的。因为这样做很能被理解成不走正路，甚至成为一名不合格的"央美院式"的学生。这一点，

田黎明实际上可能和你一样，他其实也远远走离了徐、蒋的背影。很值得深味。

陈平：田黎明现在还在美院教学，这个问题你可以先说一下。

田黎明：我先说一下山水画的教学。对于美院来说，它首先注重继承、临摹。培养学生对笔墨的基本功的训练。这里很微妙的是，学生大多要根据教师对前人的理解来理解前人，教师的重要性即在这里。有了一定的基本功，下一步才能跟创造结合起来。

许宏泉：我看央美所谓的"前人"或"传统"更多的还是教师，像李（可染）先生，很多学生明显地纷纷奔向"李家山"，生怕不像。李先生心里也明白，教师在这里与其说给他们带来了好处，我看更多的是毁了他们。这不能怪谁，教师也好，学生也好，都很尽心尽职，问题可能就在旧的教学模式上。

陈平：我是 1980 年上学（央美）的。那时的学院还比较保守。不太注重个性，不像现在美院开始注重学生的个性。那

许宏泉

田黎明

陈平

个时候，中央美院学生对老师的崇拜比起其他学校尤其强烈，包括我们的老师对他的老师的崇拜。

那时我们班是个综合班，叶浅予的一个试验班，山水、花鸟、人物并重，强调全面发展，并没有独立山水专业。

我当时喜欢山水，所以就偏重山水画。那时的教学是学生跟老师学，老师什么样，学生就怎么学，老师教给你的也是从他老师学的。我认为那时对传统的学习是不够的。至于创作、写生那就是到生活中去了。作为学生那时你对于生活根本还不了解。我在上学前跟林锴老师学，林锴老师受浙美教学的影响，是潘天寿的学生，他很博学，不像有的老师走的很窄。我觉得也该强调个性化，按照自己的想法去做。当时，的确有的老师有意见，认为这样做不成，必须跟老师学。我并没有反对跟老师学，我只是想学的更多一点，更自我一点，更个性一些。但那时却是不允许的。

可贵的是，我这个人还比较固执，哪怕是错误的，我仍然想要去验证。我有一种执著的精神，一直走下去。

到了20世纪90年代，特别是现在，学校都很"个性化"了，像田黎明等，很多教师都开始关注"个性化"了。学校也允许你有自我的探讨。应该关注学生的个性，发挥自己的表现。哪怕学生有错误倾向，老师可以给他点出来，教师贵在引路，但不能片面地将学生引到自己的路上来，不能要求学生非得跟自己去学。这才是一种好的教学方法。

田黎明：说到美院的教学，有一个规范的问题，比如学生进来学习，不能马上就让学生去找个性。四年之间，你要学习、掌握哪些东西，要有一个规范的安排。比如人物教学，第一年，首先要强调

基本功，讲究人物造型、人物比例、写实的能力；山水就要讲临摹，对笔墨的理解和认识，这就是基本功。然后，才能从中逐步思考"个性"问题。否则，在基本功不扎实的情况下就要找"个性"，恐怕为时过早。

陈平：这里有个前提，我是1980年上的学，1980年以前在社会上已有很多年的绘画经验。不像现在的学生，从学校进到学校。自己的经验很少，基本功是很不扎实的。

我们那个时候，上初中、上高中，对绘画是真的热爱，整天拿着速写本到处画速写呀，或者临摹啊，创作啊，或者找老师学啊，已经有了一定的技法的训练。到了美院再进入系统的训练，可能会更好。现在美院这方面训练可能加大了，我们那个时候是不够的。我觉得浙美这方面比较好，三分之二的时间学传统，剩下的便是自己思考。我们那时只有三分之一的时间学传统，三分之二的时间都是跟老师学，学老师的。没有什么个性可言。正是这样，那时的很多学生便有一种叛逆思想，很想把自己的个性表现出来。

许宏泉：你所强调的"个性"，恐怕与其时代文化背景是有关系的，它不会完全地脱离时代。

陈平刚出道的时候，正值画坛"西北风"盛行。这可能是个陷阱，也可能是个机遇。陈平很幸运能从中凸现出来。作为一个北方的山水画家，人们自然而然地会将你陈平和流行的"西北风"联系起来。

很多人可能都认为你的画风依然存在于"西北风"的背景下，甚至"李家山"的背景下。具体地说，李可染强调"染"，陈平强调"擦"，李可染苍润的黑其审美取向大致属于"阴"——曾经就有人认为

"李家山"是"阴间山水"，陈平画的黑、或土黄难免让人联想到"黄土高坡"、想到李可染的"阴"或"黑"（**田黎明**插话：我也听很多人说过，陈平画得太阴沉了），陈平你自己怎么看待这种说法的？作为一个读者，我们想知道你的"黑"或"土黄"不仅是视觉上的，更是审美意趣上的取向的渊源，我总觉得它肯定有所追求，有一种说法，冥冥中有一种"情结"所系。

陈平：说我的追求，或者说在形成我的这种风格之前，其实受到了一个人的影响。谁呢？是美国的水彩画家怀斯。早在1975年，我15岁的时候，我就喜欢上了他。我的一个同学叫英达，搞喜剧导演的那个，他拿过来一本怀斯的画册，当时咱们国家这类外国的画册很少见，因为英达开始也是学画的，父亲是著名的英若诚，外国朋友很多，见他儿子喜欢画画，便带来了一些国外画册，怀斯在当时很流行很有名，刚刚出版的画册。当时我一见到怀斯的画，就被它强烈的个性化土黄色调所吸引。特别是一幅叫《1946年的冬天》一个小孩从坡上走下来，充满忧郁和伤感，那种迷离恍惚的土黄色深深地感动了我。当时我还不懂。后来知道，怀斯是在画他自己，怀斯的父亲刚去世不久，他的生活遭遇和这小孩一样一下子走下坡路，滑下来。他很孤独，只有身后的影子跟随他，和他相伴。联想自己的身世和遭际，从感情上，我被怀斯画所触动。12岁时，我母亲去世了，家中全靠父亲一个人的薄薪维持，生活很艰难，有着跟怀斯很相似的地方。我更喜欢怀斯画的那些往往被人遗忘的地方，生活的各个角落，哪怕一只水桶，一双鞋，一个门框，都是这么一个境界。我马上临了很多怀斯的水彩画，揣摸他单纯色彩过渡的

微妙。包括我当时的一些北京的写生都是用的这种色彩。很单一，甚至有人怀疑我是色盲，因为它很单一，没有丰富的鲜艳的对比。渐渐地，便尝试将这种色彩运用到宣纸上，至今，我的画中仍然保持这种土黄、熟褐的色调。

许宏泉：你刚才披露了自己画中"土黄色情结"主要来自怀斯，我前面说过，你的作品中给人一种压抑的感觉，甚至是阴森森的，不阳光，不灿烂。可能是别人不知道你从怀斯来的，更多的认为是从李先生而来。你说了，你很喜欢怀斯的忧郁。受到了他的触动。怀斯的忧郁，更多的是一种淡淡的静寂，一种淡淡的乡愁。我觉得你的作品之所以给人"阴"的感觉，可能还是与太"黑"有关，更多的可能与你作品中大量民间艺术符号的出现有关。像画中的乌云，云端张牙舞爪的闪电和龙，凄风苦雨，甚至有点狰狞。起码它不是阳光的。在我印象中，美院当时有一个"民间美术班"（**田黎明**插话：民间美术系）。许多人开始对民间美术进行发掘、借鉴，兴趣很浓，因为民间美术很新奇，容易给人新面目的感觉。像当时的流行书风，很多的便是从残砖断瓦中直接拿过来。不是说借鉴民间艺术不好，当时确实有很多是比较肤浅的，急功近利地找风格，一时成风。因为它不是我们熟悉的王羲之、赵孟頫，很容易新鲜。篆刻界也有同样的弊端，大家都不屑汉印，一味狂怪凌厉。张扬是够了，毕竟缺少内涵，内在的凝练不够。你的画中，有很多具有民间趣味的符号性语言：像小人、树木、牛、狗和刚才说到的龙，显然借鉴了民间剪纸，而那些，明显来自于魏晋南北朝画像石和敦煌壁画。当时很多画家都乐于收集这些民间的"零部件"，而不太关注这种符号后面的精神，不像黄宾虹的房子，完全是出自内心的，与他的山水很和谐。他在徽州生活了多年，却并不一味将徽派风格的建筑再现画面上，很有道理。我并不肯定陈平画中的房子或小人、小狗用得不自然，相反和你的画面很统一。我想要问的是，你是怎么把握两者之间的和谐？

陈平：在我的山水画上，像人的造型确实用了很多剪纸的形式。但剪纸用的是刀，线条很直接，你要用到绘画上，就要丰富它的变化，强调线条的笔墨变化。所以，对我来说，是拣来一半、扔掉一半，把自己的再丰富进去一半，包括房屋的符号。我认为民间美术在我的山水里是一个很重要的环节，因为它不程式化，很鲜活，具有乡土气味。

许宏泉：我也承认民间美术具有它的丰富性和生命力。如果你只是形式上的直接模仿，虽然也很新鲜，但这种新鲜肯定不是创新、新意，生命力是短暂的。你能强调笔墨的丰富性和书写性的自觉，这很重要。前面我还提到过一个问题，你好像也受到敦煌艺术的影响，敦煌当然也属于民间艺术，你如何看待人们如此的重视起敦煌来着？

陈平：敦煌我上学时曾经去过一次，有过很大的兴趣。敦煌艺术中，像北魏时期的作品极富装饰性，比如，色彩的平铺啊，色块的那种组合呀。它是我们见到的一种符号，我的作品中有很多取自敦煌、画像砖的"符号"，可以说这是一种具有装饰性、平面的"民间山水"。像我画的远山啊，都是平面的，便是取自于画像砖中。这种民间的审美形式与现代艺术有很多合拍的，现代看古代的这些作品并不保守，反而很现代。

许宏泉：你的这种主张肯定是有一定道理的，但容易给人一种误解。民间山水只是民间美术，古代的文人画家肯定不屑这种形式，只将它作为"工匠画"，包括敦煌。从文化深度去考察，相对文人艺术，这些美术显然是不成熟的。我们在使用这些符号的时候，很容易流于浅层次的"收集"，缺少永恒的生命力，显得很"形式化"。第二种误解是，我们觉得古人难以超越，便纷纷走向民间，表面看是很

陈平1978年作水彩画《费注》

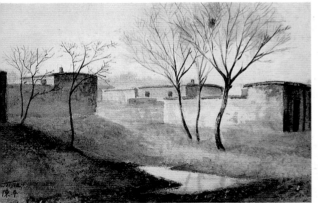

陈平1987年作《恬淡的日子》

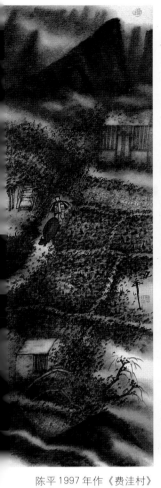
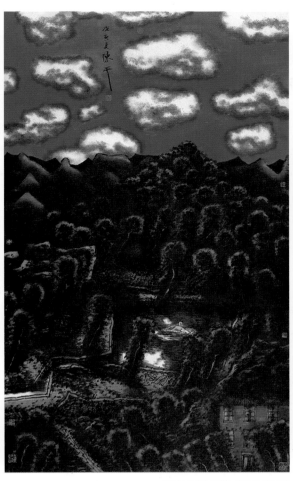
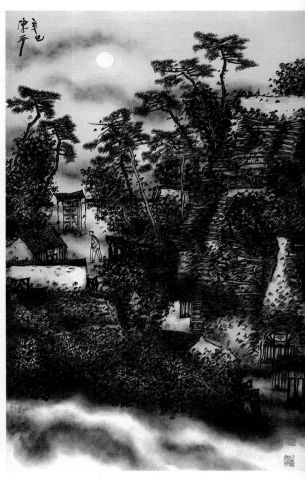

陈平1997年作《费洼村》　　　　陈平1998年作《梦底家山》　　　　陈平2001年作《费洼山庄》

新鲜的，但可能有一种急功近利，找风格的感觉。

陈平： 怎么说呢？你刚才提到的古人很难超越，很难超越的是什么呢？主要是古人的精神。你说现在人的技法比古人就差吗？并不差！写实能力差吗？反而比古人要高！主要是在精神上难以超越，这种精神是什么？是深厚的修养，关键在修养难以超越，在个性追求上难以超越。现在也讲个性追求，现在的个性追求是什么呢？现在艺术家非常自我，像搞现代美术的说这种自我很"短暂"，它不"永久"。

绘画是有思想性的，要以文心作画，没有文心，别人无法解读，只有让人解读

的绘画才能体现永恒的生命力。

田黎明： 关于陈平的画。你（许）刚才提到很多有意思的问题，比如这个民间的问题包括从敦煌里吸取的一些东西。像陈平画中的人、牛、房子，对民间剪纸的借鉴。在这一点上，我看他还是把握住自己的一种心境。通过借鉴民间美术，向往一种简洁、朴素的境界。像画中的房子非常简朴，这种房子生活中很难见到，能见到也是在农村或深山老林里临时搭建的。这种简朴是中国文化很重要的一部分。（**许宏泉**插话：它是一种符号，符号化了）对，符号。像人物基本上是剪影方法，它是从民间吸收来的，实际上已经超越了民间艺术，带有他自己的审美意识。

像那些桂林山水中的远山山头，也采取了剪纸的色彩。但陈平很注重用笔，强调用笔的个性，并不强调传统的一波三折，而是每一笔的份量感。可以说，他还是以一种返补归真的状态来把握自己的画面。

当然也有朋友认为陈平的这种画面有点黑，的确实有一点"阴沉"的感觉。他说了，可能是对怀斯的喜爱。我觉得可以用"沉郁"这两个字，这种沉郁可能与他的生活经历有关系。整个画给人感觉"黑"、"熏"、"润"。很有个性。一个人的个性的形成啊，并不是靠单纯的对传统的临摹，或一个符号的理解，或西方的一个图式，他是靠自己的博览、自己的生活经历、心性、修养、学识的积累，渐渐形

49

成的。

陈平的造型、手法、包括树，都很有个性，很朴素。用笔也都很有个性，很简洁，像老子说"一生二、二生三、三生万物"。这个道理谁都知道。但"一生二"这个"一"从哪里来？这个问题比较复杂。其实这个"一"就是个人对事物的直观和你所向往的。你把这一点找到了，就有二，就有三，甚至就有其他东西，我觉得陈平在这一点上，把握得比较到位。

我觉得古人造比较大的山水境界，在把握"无我"的状态时走得比较好；现在山水画家在"有我"境界上把握得比较好。这个问题值得研究，值得探讨。王国维说的这个"有我"和"无我"两种境界，我觉得都可以达到一定的高度。就看你怎么把握。现在人比较浮躁，急于成功，急于形成个性，这种个性不从"积淀"中去找，急于找模式，从一点图式上去找。在这一点上，陈平体会很深，每一个阶段认真去对待，非常关注自我的积淀。像他早期对诗的探索，后来涉及元曲，包括书法和篆刻，他每年都会用很多时间去注意各方面修养的积累，更多的关注人格的价值，不是名利的，很真实，很实在。始终以一颗平常心，真正的做学问一样完善自我。

许宏泉：我们知道，作为一个"早熟型"画家，从这一点上来看陈平是很幸运的，可以说"少年得志"。黄宾虹是大器晚成，齐白石也是。这主要因人而异，比如任伯年、徐悲鸿，成名很早。尽管如此，中国文化毕竟有它的特殊性。对画家来说毕竟晚熟者多。成名不一定是成熟。陈平不仅成名早，陈平的风格、陈平的样式也很早就形成。就风格来说，你更注重风格的渐变，逐步完善，还是会来一次蜕变？假如有一天你又发现一张你喜欢的

不是怀斯这种风格画，会不会又一次心灵受到震撼，突然改变画风。

陈平：当我的绘画被世人关注的时候，很多人就很善意地提醒我，你会不会结壳，以后还会怎么去变。但事实上，到现在我也没有想到我会结壳。对于我来说，一直是渐变，我不会突然间发生很大的变化，像刚才讲的蜕变，一下子转到另外一个样子，我不会。

当我发现自我了，这个自我是真实的自我，真情的流露，我肯定要表现下去，不会是虚情假意。

再一个问题，就是田黎明刚才讲到的精神境界问题：有我——无我。我自己把绘画，历史的、包括现在的汇拢起来说有三种境界，人们都逃不过这三种境界，这三种境界里头都有很高超的技术，很精彩的人物。

第一境界在"情境"上，人们都逃不过这个"情"字。包括山水，小桥流水人家，人们的精神寄托于这种情趣之中，包括人物花鸟画家，都陷在这"情"境界上。这个情境是根据客观生活，客观对自然的感悟，然后传达你的内心世界——情的一种寄托，把它表现出来。

第二种境界是"空境"，空境是一种自我境界，是把客观与自我融合在一起，物我两忘，物我消溶，是一种寄托。所表现的不知是物，不知是我，一种精神化。这种境界往往给人最有感触，是最自我的一种表现。

第三境界，在"灵境上"，达到的人更少。它超越"空境"，完全是心境的表现，再造的心境，是一种精神上的，是一种理想的境界。我觉得在古人中，有两个人达到了。一个是董其昌，一个是八大山人。他们表现的完全是一种精神上的寄托。像八大山人张张画都是自己心血的寄

表现，并不是泛泛的，完全是一种民族精神的寄托。

我正是用我自己归纳的这三种境界来读前人的画。对我自己来说，我也会按这三种境界设计自己的追求，应该往哪走，我会用毕生精力朝不同的境界去追求。

田黎明：我看陈平的山水，他是风格没变，其实，内在的一直在变。要说问题，比如上次有个展览，画上的那些云，感觉符号化太强烈。还是要再减弱些。太跳了。

许宏泉：那张画叫《梦底家山》。当时我跟陈平开玩笑，那可能是"如意云"啊。

田黎明：我觉得这些方面你可以考虑再作些调整。

许宏泉：我觉得今天谈得很真实，也很真诚。

陈平：好像没有批评。

许宏泉：也有很多看法。没必要为了批评而批评。坦诚很重要。通过今天对话，起码我们可以引申下面几个问题：

①关于学院派教学方法，也是一种对传统态度的思考。

②通过陈平多年前对怀斯的喜爱，让我们产生对这一代画家视觉上对中国传统与西洋绘画情感倾向的思考。到20世纪80年代初，怀斯已在中国很流行，像艾轩这些油画家都受其影响。

③陈平和田黎明的谈话中都提到了"写实能力"这个词。它使我们想到了当代画家，准确地说学院派画家对传统的一种理解。就我而言，我并不认为学院派，比如徐、蒋的造型能力比陈老莲高明，他们将中国文化和美学中最精髓的东西丢掉了，完全是西方那一套所谓的"写实功夫"。

推介画家

张　捷　何加林　梁占岩
刘庆和　张谷旻　蒋志鑫　詹庚西

写心寄情花鸟间

——解读詹庚西

■ 刘曦林

詹庚西近照

詹庚西 1941年生。河南开封市人。1958年考入中央美术学院中国画系，从师叶浅予、李可染、李苦禅、田世光诸家。1979年再次考入中央美术学院中国画系花鸟研究班，成为李苦禅、田世光的研究生。现任中国画研究院研究员、国家一级画师、中国美术家协会会员。

因为有较重要研究课题，眼下又有七八篇文债，时感力不从心，早就想贴一张"无力撰写评论文章"的告白了。突然接到庚西兄的电话，嘱为其近作写段文字，他说至今尚未请评论家写过一篇文章，这是第一回……为了现代美术史研究的需要，我曾主动要过他的资料，如今资料送到门上了，要我说什么好呢？这样一位优秀的花鸟画家，我怎么拒绝呢？还是自己吃苦吧。

艺术和艺术的评论都是苦事。且须久久为功。庚西兄自1958年考入中央美术学院中国画系迄今也已40春秋，经过这40年苦行僧般的修行，才有了如今这艺术的正果。目前的青年画家或许还不曾到不惑之年，却有许多耐不住寂寞，商品经济条件下的竞争意识促动他们早熟早成，但掩饰不了这急切近利必然导致的浅薄。

庚西是一步一个脚印走过来的人，步步走得坚实。他在中央美院读本科5年，恰是叶浅予先生主张中国画分科的时候，他是花鸟画科的第一批学生。他得天独厚地受到了李苦禅、郭味蕖、田世光的教诲，并得到校外名家于非闇、陈半丁、王雪涛、刘继卤的指导，打下了由工笔、半工半简至简笔诸种语体的全面基础，并且受到叶先生的格外关照，得以借出叶先生家藏原作临摹，由现代诸名家直入宋元明清之传统堂奥。50年代后期至60年代初期，是当代中国画的第一个繁盛期，也是当代美术教育初成体系的时期，庚西在这个时期步入画坛是他的机遇，也是他的缘。虽然当时的花鸟画不无极"左"思潮的干扰，共性的审美理想也遮蔽过思想和幻想的自由，但前辈们的全面修养、在基础上创新的文化氛围、学校里较为稳定的基本功锻炼、走向大自然的写生实践，都曾经给庚西以深刻的正面影响。我有缘在中央美院陈列馆看到1963届毕业生的展出，庚西的毕业作《茶花飞禽》一直储存在我的记忆里，那严谨的构图，工笔与半工半简技巧的熟练运用、花鸟与山水境界的结合，至今看来也是一件完整的花鸟画精品。这是他大学生活的总结，也是他未来前途的

展望。

就像《茶花飞禽》所预示的那样，之后的他于云贵高原生活了十几年，踏进了山水与花鸟一体的天然王国。在花鸟画家中，恐极少有人像他那样曾随同野生动物考察组穿行于原始森林之中，得以熟知鸟类的结构、特征和性情。我去过贵州，听说那里在"文革"期间意外地有望偏安，逍遥派的庚西趁此沉浸于那没有阶级斗争的大自然中，在乌蒙山，威宁草原、西双版纳游历、写生，积累了大量素材，得大自然之惠助，也与大自然结下了不解之缘。

如果说1958年到1962年是其艺术的基础期，1964年至1978年则主要是生活体验期，自1979年再度考入中央美院研究生班则进入了创造期。创造期的庚西的成绩当然不限于以《鹤》邮票中选，书写了第一套中美联合发行邮票的历史，以中南海接见厅的《前程似锦》、江泽民

主席赠各国元首贺卡上的《迎风招展》为中华民族争得了荣誉，更以艺术的成熟、个性化的艺术表现、对工笔花鸟画的拓展确立了他在当代工笔花鸟画坛上的位置。

在新时期这个信息空前丰富、创造潜力得以自由发挥、多样化格局初步形成的时代，整个工笔画坛由低谷走上了高坡，工笔花鸟如何在于非闇、陈之佛、刘奎龄诸前贤的基础上拓展成为一批中年画家的历史重任，庚西无为而无不为地成为这中坚之一。他于传统一路既发挥了自己功力的优势，又强化了韵律、节奏和色调，使之趋于现代感的表现；以创新为宗的一路融入了泼彩的抽象的语汇，甚而偶用肌理，却巧妙地保留着传统的优长。为使工笔画富有灵性和书卷气，他穿插着进行简笔写意的练习，他试图沟通传统与现代，作过生宣、熟宣或先泼后矾、不矾等多种试验，在传统与现代之间

却不无困惑，但总体上却像许多中年画家那样在极端具象与极端抽象之间游弋，在这广阔的中间地带里寻求造形和绘画语言的丰富性表现，无论是传统语汇的纯化，还是现代语汇与传统语汇的结合，都从不同的角度拓展了前辈大师们的视野和工写结合、山水与花鸟结合的艺术主张，体现出中国工笔花鸟画由传统形态向现代形态的过渡；从审美的角度而言，又映照着整个中国文化对传统的尊重以及由传统向现代转换的趋势。

在中国工笔花鸟画这种有意的或自然而然的转换中，艺术个性的塑造成为这个时代的鲜明特征，画家主观情思的抒发也渐次消溶了概念的共性审美理想图说式的思维。庚西的新作并非游离于社会的审美需求，但从暖调向冷调的转移，工笔中对轻涂漫泼的抽象符号的参用，是分明多了清奇雅淡的个性。这造境更像是他和自然物之间的絮语，或借助

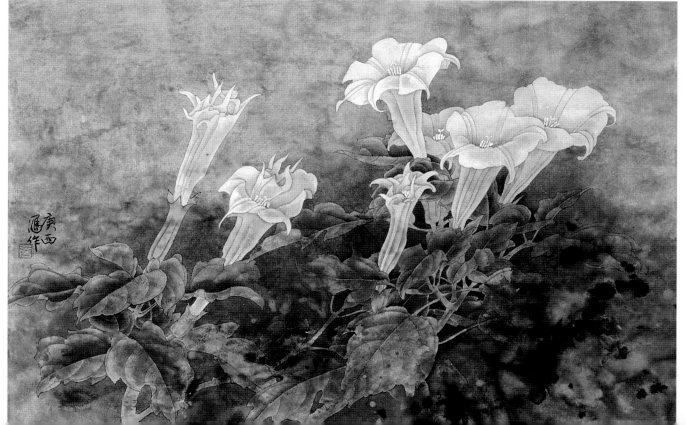

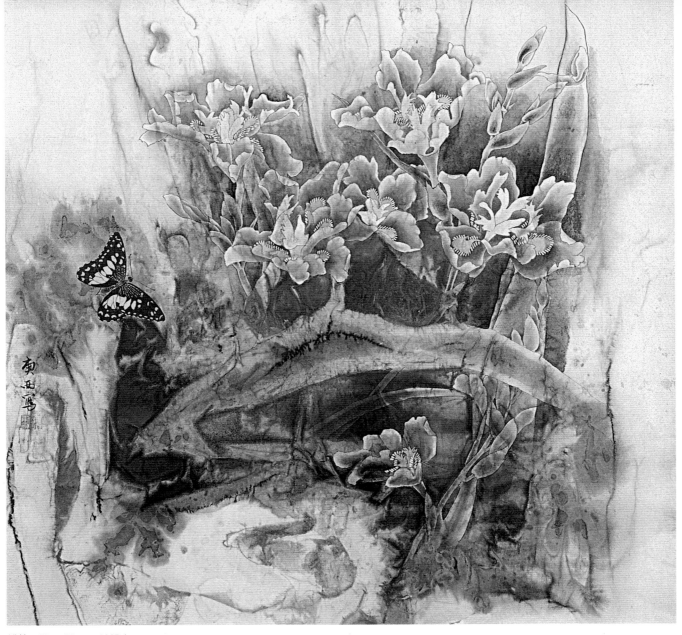

蝶梦　68 × 68cm　1995 年

自然物写心寄情的思绪。在他的作品中反复出现的群青紫与黄色的对比，淡墨的、灰绿的块面或背景的泼绘渲染，是物境，也在朦胧中含蓄着诗化了的情境和心境。那山野里的素花仿佛是志向高洁的表白，倔犟的枝条、清淡的背景或者也可以看作冲和的人生态度的流露，安静的鸟雀们往往被他装饰性地美化，从而寄托着对生命一片爱心，艺术个性的塑造在相当程度上是以语言、技法的独特性为标志的，但这外形式又总是伴随着内美的真诚，正如齐白石的"红花墨叶"

与其热烈的乡思不可分割那样，一位艺术家走什么样的路子、选择什么样的语言是很难由他人来规定的，因为艺术的演化是以内的趋动力为轴心、以艺术修养为铺垫所形成的内美与外美共进的同步性转移。

我问过庚西君何以对花鸟这般钟情，又为什么特别留意于鸟的表现，甚至于对鸟性、鸟的每一片羽毛都有十分准确的把握。他没有讲什么大道理，只讲了一段往事：4 岁的时候，发现一只小麻雀掉在水缸里淹死了，便小心翼翼地把那

小生灵捞出来，为小麻雀修了一座小小的坟墓，掩埋之前还把它画了下来又贴在墙上为其磕头烧香。他就是这样一位热爱生命的艺术家。这个故事所包容的那颗伟大的爱心造就了一位优秀的花鸟画家，也渗透在他每一次外出写生，每一件作品的每一笔中。中国的哲学最重天人合一、中国艺术家与自然之间的关系最重视我两忘，那许多画内的、画外的功夫最终都流贯在人与自然的这种和谐的交往中，此亦为中国花鸟画的大美之所在，为庚西兄永久的目标之所在。

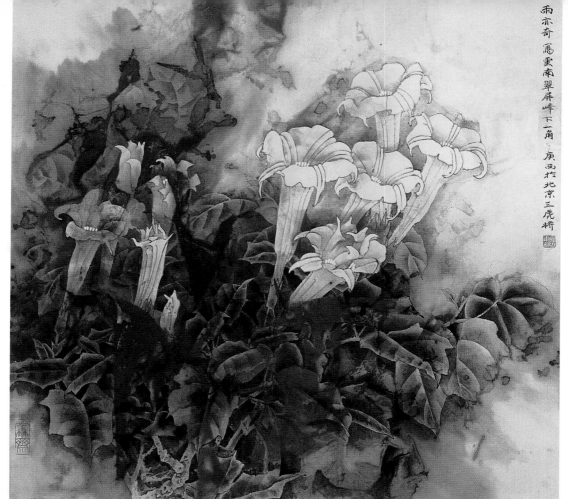

雨亦奇 應雲南翠屏峰下一角 庚西於北京三虎橋

雨亦奇
68 × 68cm
1994 年

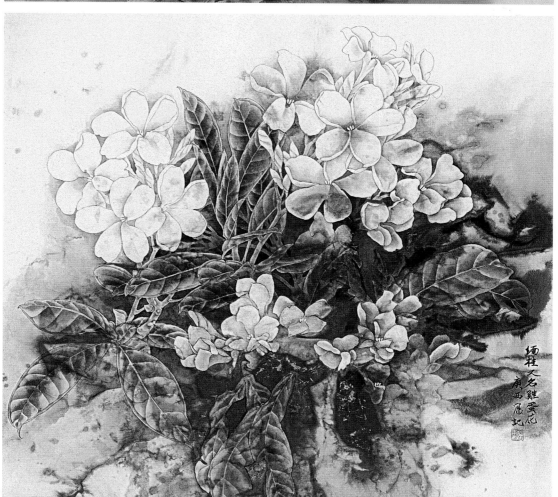

緬桂 又名雞蛋花 庚西應記

緬桂
68 × 68cm
1995 年

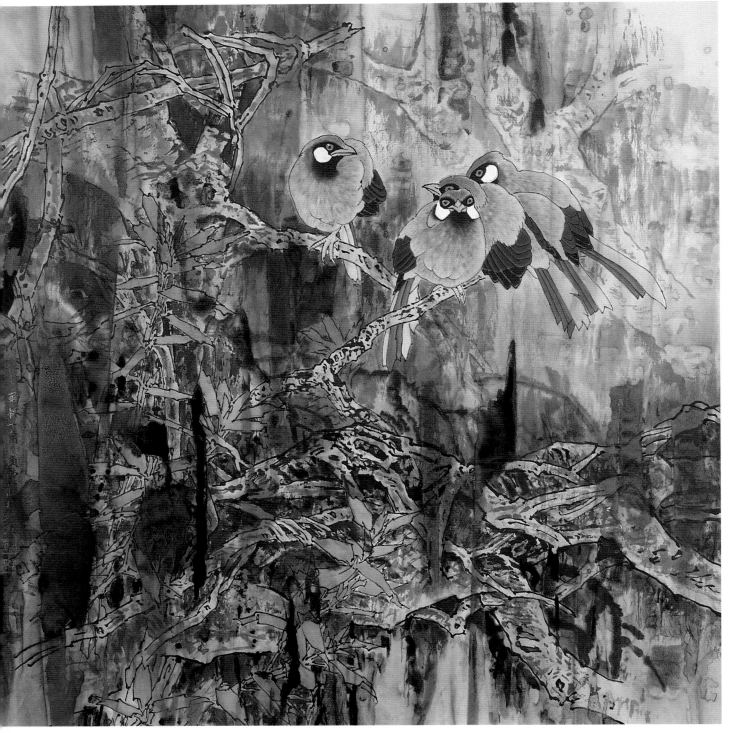

雨林一角　97 × 97cm　1999 年

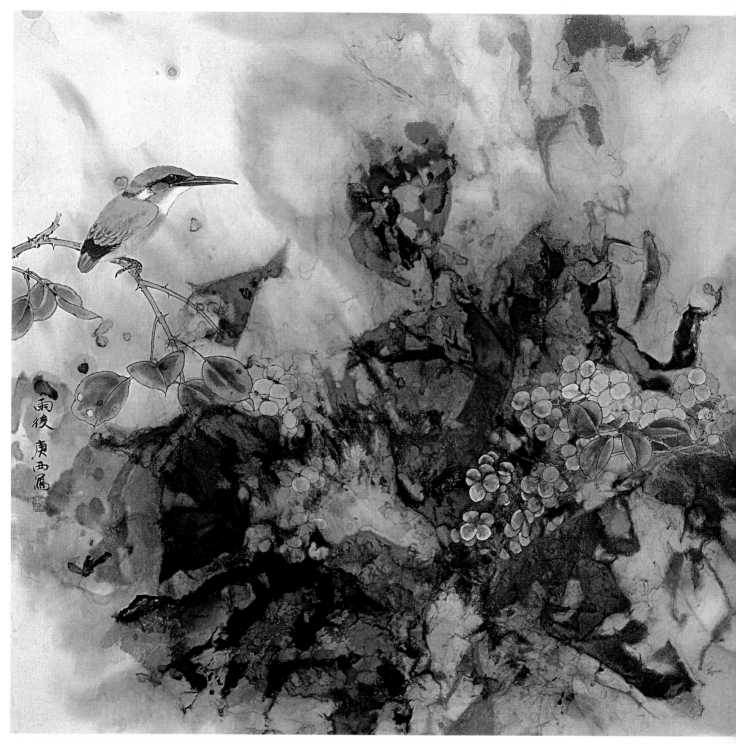

雨后　68 × 68cm　2001 年

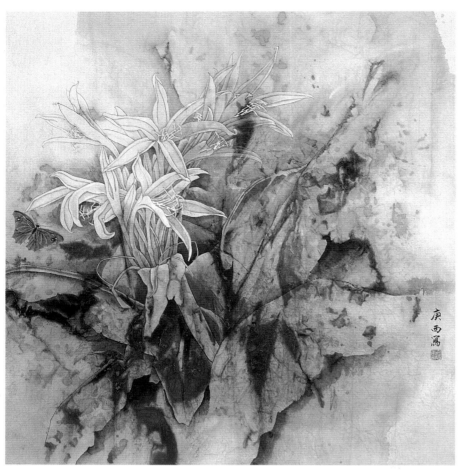

文殊兰　68 × 68cm　1995 年

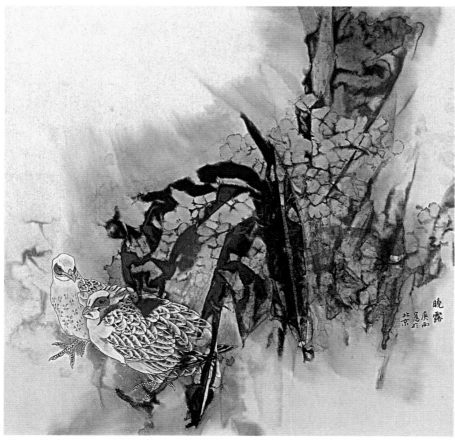

晓露　68 × 68cm　2001 年

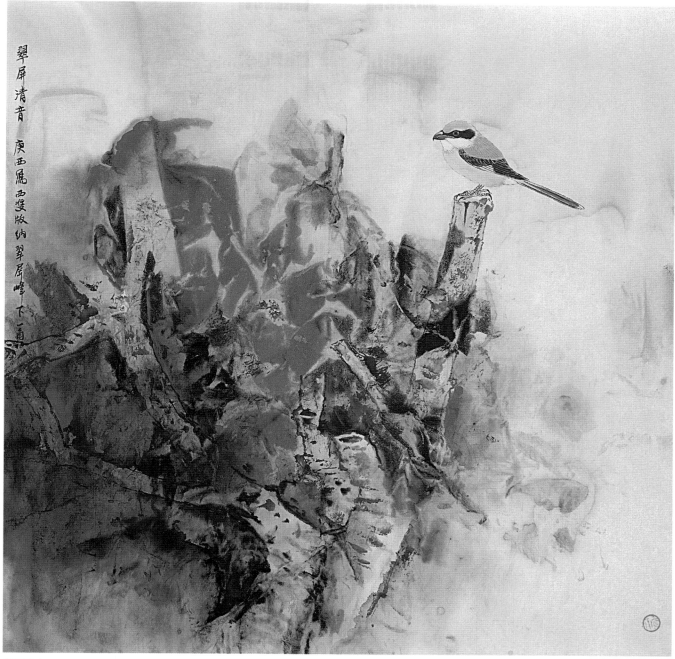

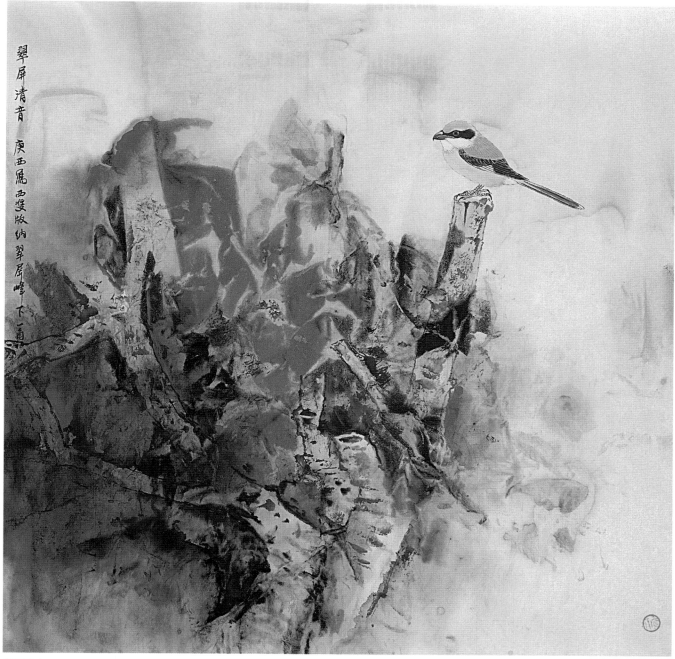

翠屏清音 庚辰属西双版纳翠屏峰下一角

翠屏清音
68 × 68cm
2000 年

梁占岩近照

精神性·转化及其它

——评梁占岩的近作 ■ 孙金韬

梁占岩 1956年生，河北武强人。现为中国美术家协会会员、河北省美术家协会副主席、国家一级画师。

一直以来，梁占岩的创作都比较关注其作品的精神性。因此，阐释神秘表现人类的艰辛与苦涩曾一度成为其作品的主调。随着创作的深入和艺术观念的不断转化，作为画家的梁占岩已不满足于这种表现，显然梁占岩的思考是围绕着绘画本体进行的。换言之，梁占岩所努力创造的是如何在强调作品绘画性的前提下来展现精神性，展现只有绘画才能展现的那种精神性。因此，梁占岩近来的创作似乎是在寻找一种新的表达方式，这种方式的标志应该是更强调笔墨自身的潜力与可能性，从而确立一种全新的笔墨排列方式和次序，强化画面的视觉冲击力，打破防碍读者欣赏的具象的叙述性质的障碍物。从理论上讲，这种努力应该具备把绘画性和精神性有机结合起来的可能。

这就需要对所有的绘画因素进行重新思考和调整，因为惯常的创作习性和接受习性是阻碍创作者实现其创作意图的无形障碍，全新的创作精神依赖于全新的视觉语言的形成。恰如艺术理论中经常提及的"形象思维"，艺术创作要用形象思维，绘画创作同样要用形象进行思维(当画面上的指问性很明确的具象物成为负载创作者精神和主题载体的时候，实际上无论是创作者还是接受者都是进了一个误区)。因此视觉语言不仅是创作者的工具。同时(尤其重要的是)还是作者思维(构思)的载体，视觉语言的这两个功能不可偏废，否则就会造成创作中的逻辑混乱。

可能是基于这层认识，首先梁占岩的近作中开始逐步淡化形的意义，以达到由具象到抽象的过渡，这种过渡的实

质是把视觉语言自身的表现力充分挖掘出来，从而形成一种"语符"，以实现作者全部的"话语义"，梁占岩曾解释说要"使画面上人体处在一种无意义指向的状态下"，这话足以说明梁占岩的创作正在朝着由再现到表现的转变，应该说对形的意义的再认识就是标志。

事实上，中国画中的形和线是两大要素，作为视觉语言构成因素之一的"形"既是传达创作者意图的载体，又是限制他无限发挥的障碍，它相当于文学语言中的"语表义"，也相当于歌曲中的"词"，只起到一种理性欣赏的导引作用。显然如果读者的审美注意力为"形"所吸引，势必会努力从中寻找绘画之外的"微含大义"，从而削弱和转移绘画的本体性质。因此对造型的淡化处理在梁占岩的创作中应视为是强化绘画本体性质的一种手段。

其次，从梁占岩近作中能看到一种全新的笔墨排列方式。在这种方式中，他更注重线的作用，努力使线成为接受者的审美重点。众所周知，中国传统绘画一直被视为线的艺术，在众多的传世之作中，作者们无一例外地把线视为灵魂和核心。应该说线是中国传统艺术中尤为宝贵的东西。线作为绘画因素之一种与形相比要有不可穷尽的可能性，如果说形是歌曲之词，那么线则是悠远无比的"腔"和"韵"，是文学语言中的"深层义"。但是传统艺术中的线作为视觉语言之一显然已无法传达现代人的审美情绪，无法承载现代语义中的"所指"。因此对线的创造性利用某种意义上讲是对视觉语言的再创造。而梁占岩的努力恰恰是对这种创造的一种实践。

与这些努力相关联的是作为一个责任感很强的画家的梁占岩在其近作中展

现的终极目标；如何实现自己绘画的精神性。只有在一种精神的贯穿下形和线才有意义，所谓精神性或是指创作者的一种理念，或是他的一种纯审美原则，或是其修养的一种积淀与外化。但是所有这一切又必须经过用视觉语言承载的思维过滤之后才能转化为纯视觉艺术。才不致成为某种非绘画因素的理念的图式化。在这里我们高兴地看到了梁占岩近作中精神性强的优势得以延续的前提下，转化的环节得以进一步强化，在他的作品中我们读出了"画家的思想"。

旧影 98 × 90cm 2001 年

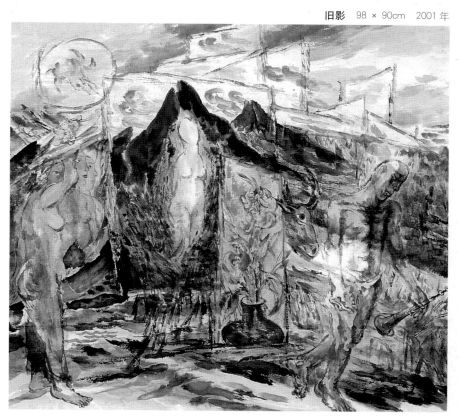

物语 98 × 90cm 2001 年

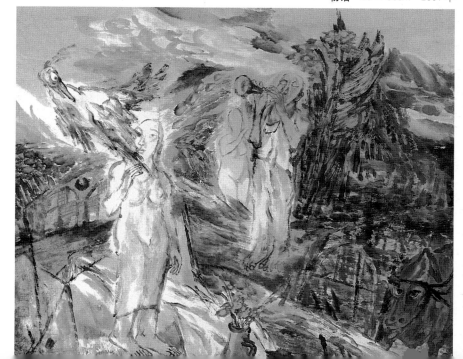

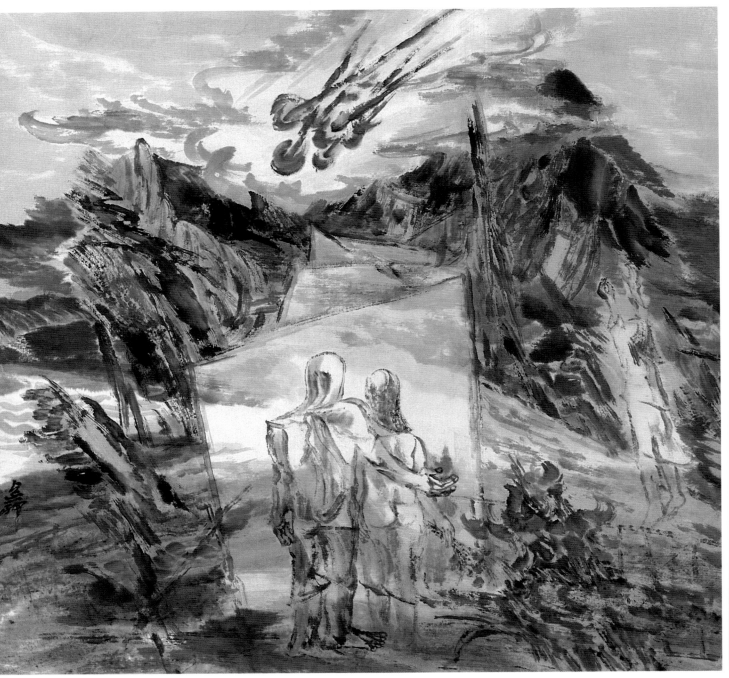

失落的风景　98 × 90cm　2001 年

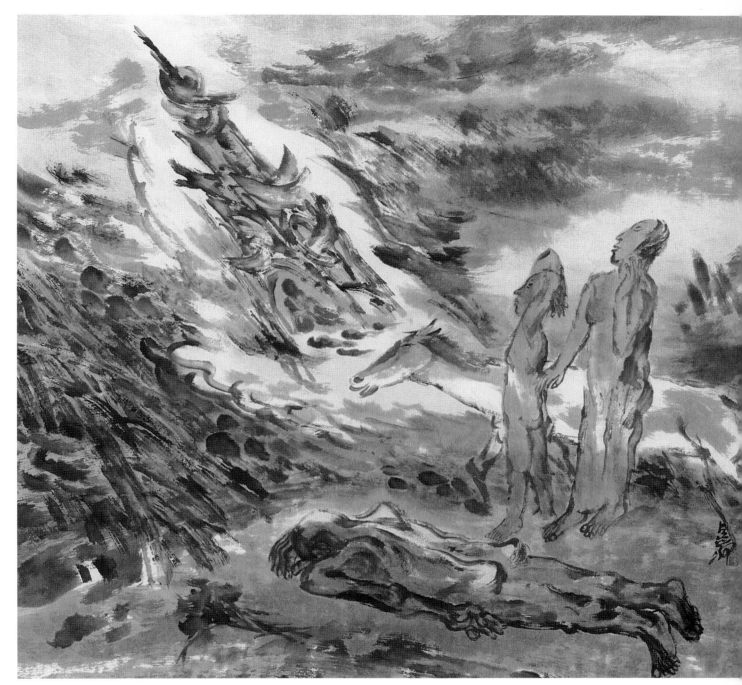

浮图　98 × 90cm　2001 年

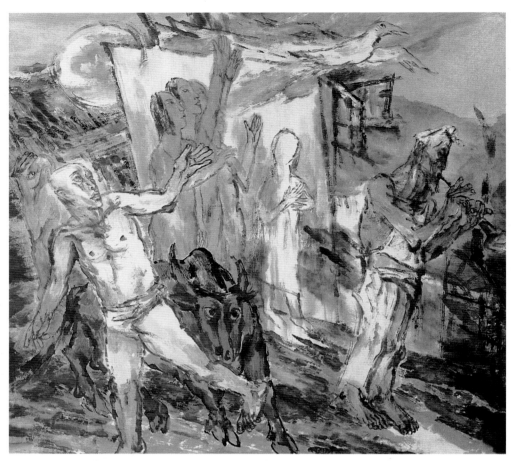

飘风　98 × 90cm　2001 年

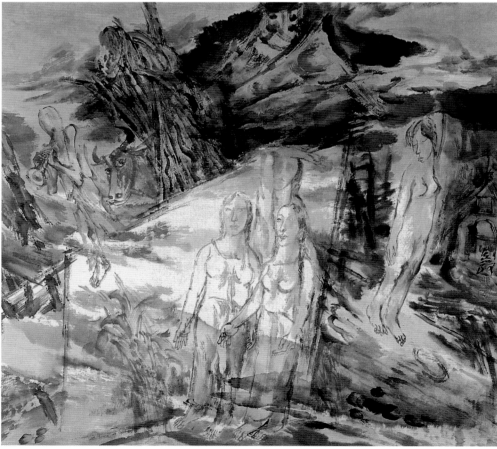

湿气　98 × 90cm　2001 年

雾气　98 × 90cm　2001 年

失语　98 × 90cm　2001 年

幻象　98 × 90cm　2001 年

苍　98 × 90cm　2001 年

大意象大理念

——读蒋志鑫新作
■ 周韶华

蒋志鑫 蛮牛，艺名黄土魂。1949年生于甘肃平凉，祖籍山东牟平。1974年毕业于西北师范大学美术系。1983年进修于北京画院。师承王文芳、贾又福、周韶华先生。法国国际美术家协会会员、中国美术家协会会员、甘肃画院高级画师。

蒋志鑫近照

近观蒋志鑫一批新作，令人刮目相待。在一曲曲具有无限生命气息的黄土乐章中，对举目无尽的山川的眷恋，对沧桑厚土的钟情，甚至在画中反复出现的赭色、朱砂色中也有无穷的遐想，都赋予了黄土地以无穷的魅力。最令人感动的是幅幅画中都能感觉到这位黄土汉子骠悍、质朴和真诚的投影。他虽然早已迁居北京平西府画家院中与当今精英相处，可是心里装的，满纸充溢的依然是根深蒂固的黄土灵魂、黄土人格和黄土画风。蒋志鑫这位出生在崆峒山道教圣地，来自于马家窑文化源头和莫高窟艺术宝库的西部画家，拥有浓郁的祖传文化基因和强烈的"西北风"现代文化风神。

数年前，我在一篇短文中曾十分赏识地写道东蒋志鑫艺术中最可宝贵的是他所表现出来的那种冲动的火焰与燃烧的激情，高标气概，直抒胸臆，有"势来不可目，努去不可遏"和努不可尽的感觉。然而他的创作激情并非惊世骇俗的装腔作势。这种激情的燃烧力纯粹是从他的血管、心跳、呼吸、精神与肉体中迸发出来的火焰，是不可遏止的创作激情，是从主体释放出来的与天地共呼吸的浩荡之气，是把心中之意与自然之景复合后的图式结构，是把形象的象征心灵化了，肉体化了。所以才能创造出超群拔俗的丹青宝卷，每幅画都是创作主体的气质艺术形态化。

看了黄土、黄河、草原、牦牛系列这批新作，不止于得天地之道、人文之助，源于综合性感受，其主要成就是以现代感知方式是昭明灵觉，把感受凝聚为大意象、大理念、大观照。以"仰观宇宙，俯察万类"的观照方式与天地争光，具有一种大思维的气度。正如他自己所言："我喜欢在九霄俯瞰我的家乡黄土高原，观照的是节奏化了生命形式。站在宏观的高视点去看黄土高原，模糊了水土流失的千疮百孔使我看到母体，是具有象征意义的生命形象，超以象外的艺术生命。譬如我画的《黄土魂》，黄土坡上的古代烽火台，是母亲充满乳汁的乳房，是高视角下的抽象和远视点的具象。"高远

视角的感知方式，可以容纳万境，神游天地，心随天籁，通向宇宙的大思维、大理念、大观照，把握的是大意象，倾向于雄浑、混沌、神秘和意境的无限性。这不仅蕴含着人与自然的关系，而且是对艺术与自然的关系在感知方式上合规律的把握。尤其对山水画语言的分解、组合与嬗变，在空间格局的构造上增强了原创意识。从而使我对他风神高迈和给形式结构以最大关注的审美追求有了新的认识。

1995～1997年，蒋志鑫两次应邀赴法国进行艺术考察和交流，他的艺术作品深受法国学术界和政界的青睐。1996年荣获法国"忠诚奉献"协会授予的"银质十字勋章"。1997年再度获法国文化部、教育学会颁发的"艺术，科学，文学"

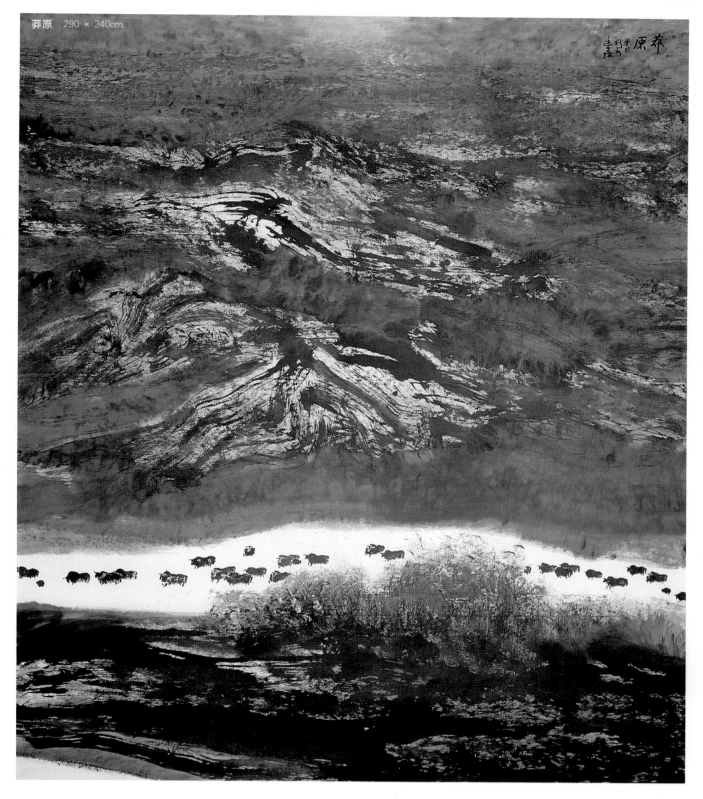

莽原 290 × 240cm

银质奖，同时得到法国总统希拉克和法兰西前新闻部长、科学院院士雅克奥加德、莫奈博物馆馆长阿尔诺乌德里先生和国际艺术城主席布鲁诺夫人等的称赞。在交流中，法国现代艺术也使他深受裨益。雅克奥加德先生在评价时指出："蒋志鑫艺术中最壮观的是他迥然多姿的画面，层出不穷的意境，如火如荼的色彩，浩瀚磅礴的气势和激动人心的震撼力，以此来贯穿中国文化的远古和现代，这将预示一个辉煌璨烂的未来。"

综观蒋志鑫的艺术，它不仅是远古的回声，又是时代的呼唤，是一位忠诚的民族命脉的探索者，富有东方象征意味的艺术家。

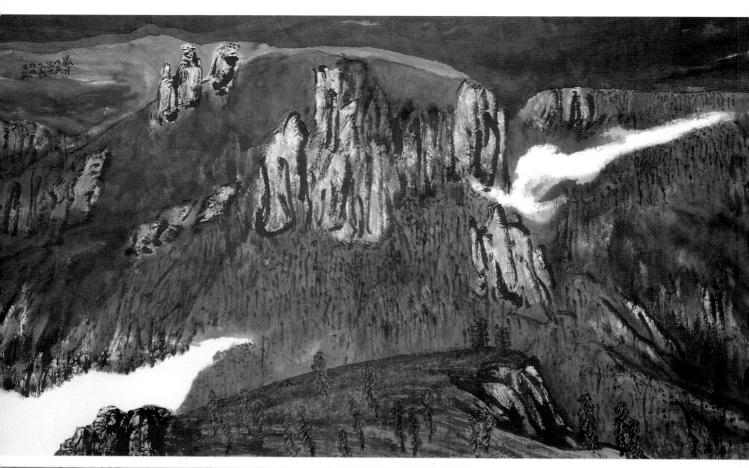

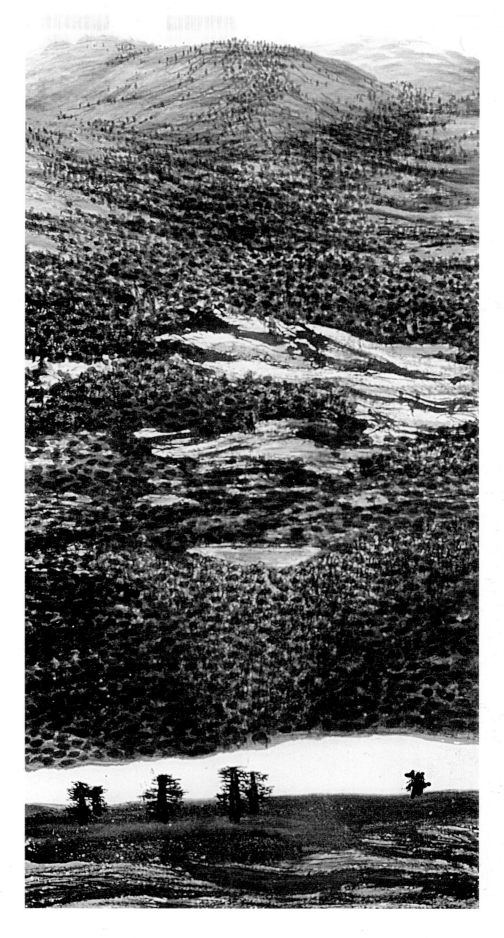

（左上图）**山之晨**
126 × 254cm

（左下图）**天歌**
254 × 510cm

（右图）**香巴拉西部**
252 × 128cm

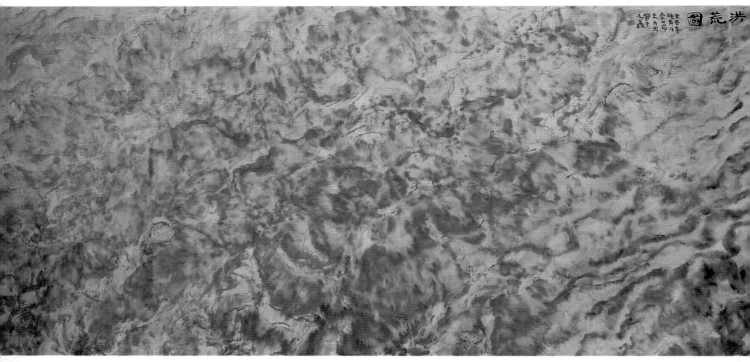

天地荒洪 180 × 360cm

天泻铜液 90 × 188cm

自然造化　120 × 120cm

何加林近照

何加林 1961 年生，杭州人。1988 年毕业于浙江美术学院中国画系，获学士学位。1998 年毕业于中国美术学院中国画系山水研究生班，获硕士学位。现为中国美术学院副教授。博士研究生。系中国美术家协会会员、浙江省美术家协会理事、浙江省山水画研究会副会长。

吾人自信

■ 何加林

"我从小就被中国所吸引，我读过很多关于中国的书，我对中国的了解一定比许多中国人还要深。小时候，我曾经住在瑞士的山里，特别喜爱云雾缭绕的山景。有一天，我偶然看到一本关于中国绘画的书，那些中国山水画所描绘的，和这里的情景一模一样。从此，我便对中国着迷了。"——巴尔蒂斯

本来，中国的艺术从来就是全世界所共同拥有的财富，用当下时髦的话说，就是"资源共享"。中国的艺术之所以有其价值，赖其与他民族艺术之不同；之所以又被他国有识之士所认同，又赖其以独特的艺术方式阐释了人与自然的一种和谐。然而，不知在何时，相当一部分国人，便开始怀疑起自己的艺术来。他们在略识了一点洋味艺术之后，便开始对中国的艺术大加责难，革起命来，并将中国的艺术拆补后，粉饰出洋味，介绍到国外去，美其名曰"与国际接轨"，还自以为

是中国艺术的代言人，若一但被国外的某些并不懂中国艺术的专家肯定，便俨然一副救世主的样子，真可谓"墙里开花墙外香了"。如果说，中国的政治形态、经济形态是从西方演化而来的话，那么，时下西方的政治强势、经济强势确有许多东西值得我们去学习，在同一种游戏规则中与西方接轨，不失为一种明智之举。而政治强势、经强势并不等于文化强势，中国五千年文明之文化，有其自身发展之规律，并非外来文化形态可以套用，因外来政治强势、经济强势的影响，而大谈什么文化接轨、艺术接轨，无疑是一种无病呻吟，是一种不自信的自卑，以这种心态去接轨，也永远不会得到他人的认同，因为政治、经济上的差异，西方人永远不会来正视中国的艺术，无端地宣传、推介，甚至改头换面地去迎合，无异于献媚。四川一位艺评家曾对时下这种盲目讥讽道："这不叫什么接轨，这叫搭错车。"在没有平等可言的艺术游戏规则中，向西方介绍中国的艺术亦是徒劳，只有中国的政治、经济强大了，西方才会抬起头来看我们，才会向我们学习。因此，中国的艺术无须推介，中国的艺术也不必推介。

中国的艺术从来就没有问题，只是在从事中国艺术的人本身出了问题，因为他们缺少传统文化。艺术之所以能被传承，是因为有一个强大的文化支撑着，一个民族文化的兴衰，左右着一个民族艺术的兴衰。文化的革命，往往会带来艺术的革命。

中国近代艺术史上的"西学"热，是在19世纪末、20世纪初兴起的，当时，落后贫穷的中国觉醒了一批爱国学子，他们纷纷留洋求学，以谋求救国救民的真谛，他们回国报效祖国之日，也是西方文

化登陆中国之时，不可避免的，西方那种追求个性，充满激情的艺术观念和艺术方式，很快冲击了受晚清八股文化影响下桎梏国人心灵的程式化艺术，于是，在中国近代史上便产生了一大批前所未有的大师。

也许，人们只看到了那个因"西学东渐"而成就了的大师们的时代，错以为他们的成就完全是"西学"所带来的结果，而忽略了他们本就有着深厚的"国学"根基和对传统艺术深入研究的渊源。"历史上最光荣的时代是混交时代，何以故？因其间外来文化的侵入，与故有的特殊的民族精神互相作微妙的结合，产生异样的光彩。原来文化的生命至为复杂，成长的条件，倘为自发的内长的，总往往趋于单调。倘使有了外来的营养与刺激，文化生命的长成，毫不迟滞的向上了。""民族的精神是国民艺术的血肉，外来思想是国民艺术的滋补品。"（潘天寿《中国绘画史略》）潘天寿先生的这段话，首先肯定了"西学"对中国文化的影响，同时也强调了民族文化的重要性。黄宾虹先生在上世纪初也曾发出这样的心声："现在我们应该自己站起来，发扬我们民学的精神，向世界伸开臂膀，准备和任何来者握手！"既便是在那个落后动荡的年代，大师们对自身文化的信仰始终未曾动摇过。大师们何以如此自信呢？因为，他们从小受过传统文化的熏陶，深得"国学"的要义，明白："夫国学者，国家所以成立之源泉也"（章太炎《国学讲习会序》），"国学者，与有国而俱来，因乎地理，根之民性，而不可须臾离也。君子生是国，则通是学，知爱其国，无不知爱其学也。"（邓实《国学讲习记》）。

中国之传统经学、哲学、文学、理学

形成了特有的传统"国学"，从中国艺术的发展史上看，从事中国艺术的人，大多具备这一素质，他们对艺术的高度追求，给后学者提供了一个更高的标准。应该说，由于"国学"的特点，使得中国人对艺术之追求是以境界来衡量的。然而，由于特定的历史原因，中国在上个世纪初开展了一场新文化运动，表面上看，为了觉悟民众，使中国的文化从殿堂走向了民间，特别是"白话文"运动，使得中国的文化从语言的障碍中解放了出来。但实际上，这是以牺牲"国学"为代价的，虽然众多的国人都能拿起笔，以文化的姿态批评时弊，唤醒民众、投身革命，但不可否认的是，这些文化人的"国学"根

基已开始动摇，他们对革命的热情已远远超过了对"国学"文化的追求。这主要体现在一种文化的实用性和功利性上，当时的文化现象已然就是时下"快餐文化"的刍型，并对后来整个世纪的文化产生了相当大的负面影响。其实，文化的普及与文化的高度本身就是一个悖论，当社会的演变需要文化作铺垫的时候，就会以牺牲文化的高度为代价，而社会的发展和进步需要文化来提高的时候，就同样需要用百倍的努力去找回那些流失的文化高度。我们尽可以义气用事地去理解"文化是人民的，艺术是人民的"这一道理，但我们也不能回避这样一个事实；由于传统文化的深厚与复杂，"国

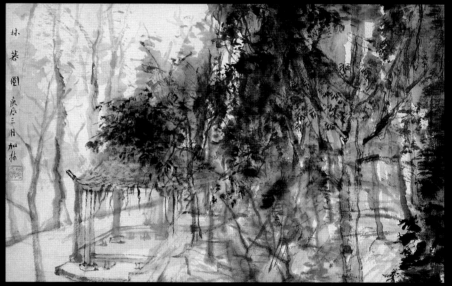

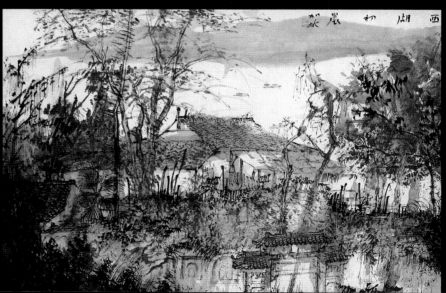

（上图）**林暮图** 35 × 46cm
（下图）**西湖初晨** 35 × 46cm

学"的培养并非一朝一夕能够达到的，而是要靠几代人，经过数十年的努力才能做到。因此，"国学"的教育是很难在短时间内普及和完成的，"国学"的精神只能在知识阶层去发扬、去光大。而受"国学"影响的传统艺术，也并非像"为工农兵服务"这么一句口号那样简单。高尚的艺术是大众可以共享的，而从事高尚艺术的人始终只能是一小部分。我们不能因为欣赏高尚艺术的民众缺少"国学"修养，而降低了自身对传统文化的追求去迎合民众。引导民众走向高尚的审美境界，提高民众的整体文化素质，才是中国艺术的宗旨。

中国的文化需要中国的"国学"作底蕴，而从事中国文化的人，如果没有一定的"国学"修养，他自然就不会理解中国文化的真谛，而那些缺乏"国学"修养的人对中国艺术的不自信也就见怪不怪了。

上世纪初，国学大师章太炎就感慨："吾闻处竞争之世、徒恃国学固不足以立国矣。而吾未闻国学不兴而国能自立者也。吾闻有国亡而国学不亡者矣，而吾未闻国学先亡而国仍立者也。故今日国学之无人兴起，即将影响于国家之存灭，是不亦视前世为尤岌岌乎？"这种忧虑不无道理。我国自建国以来，发生的数次运动，都与人的文化及道德素质有关，特别是废弃儒学，更使国人素质下降，这种对文化的破坏，其实就缘起于上世纪初忽视"国学"的新文化运动。

上世纪80年代初，由于改革开放所带来的良好环境，西方艺术思想再一次登陆中国艺坛，一时间，现代艺术此起彼伏，各种艺术潮流各领风骚，与上世纪初所不同的是，担纲这次艺术弄潮儿的艺术家们，掌握了大量的现代知识和先进技术，可是他们经历了"文化大革命"这

场浩劫，对传统文化显得如此的贫乏和陌生，他们独缺的就是"国学"了。在这种文化背景下，他们并不珍惜先辈所留下的宝贵遗产，而是破坏性地对传统艺术大加鞭挞。这种文化上的盲目性，与传统"国学"的丧失有着十分密切的联系。由于只看到西方艺术的优长，而看不到或根本不知道传统艺术的优势，使得他们越来越看不起自己的艺术，越来越不自信了。

我们不仅从大量的模仿西方的艺术作品中可以看到这种不自信，我们更多地从大量的理论批评文章中看到了这种不自信。在那里，具有多重含义的传统语汇被粗浅的置换成时髦的"西方"式的语汇，完全不同的艺术图式硬要凑在一起比较，相同时，被视为中国的"××主义"，不同时，则横加批判，结果总是"西方压倒东方"。其实，在失去"国学"精神的一代艺术家身上，他们的艺术无疑是一种"快餐艺术"，他们现买现卖的艺术态度，根本不可能静下来去对传统文化进行思考，他们对传统艺术可以用一句"看厌了"，轻描淡写地说声"拜拜"。这种喜新厌旧、移情别恋式的艺术态度，无疑是深受西方文化思潮的影响。若有一天，他们连黄皮肤、黑头发的中国人都"看厌了"的话，是否也要和自己说"拜拜"了呢？

中国古汉字中的"艺"。是一个人跪着在植树。一开始，中国人就把再造自然的方式视为一种艺术了。吾人自知，人一生下来就是渺小的；吾人更知，人又因为其再造自然之精神而愈显伟大。因此，中国有愚公移山之说，这不仅是一个故事，更是一种精神。因之，中国艺术的标准是建立在高尚的精神境界上的，是一种催人向上，天人合一的艺术理想。而西

方艺术自法国艺术家马塞尔·杜尚的出现，原本很有秩序的架上绘画，一下子被各种材料所取代，艺术规则也被破坏了，接踵而来的观念艺术、行为艺术、装置艺术等，这些后现代艺术令人目眩地充斥着整个20世纪，尽管杜尚本人是想通过其艺术理念解释和说明艺术的本源和重新认定从事艺术阶层的良好意愿，但他这种朴实的思想、机敏的智慧和拙劣的技巧就像一件高级垃圾一样而显得哗众取宠和毫无价值。然而，这种观念给后人所带来的有悖艺术精神的潜在危害，即便是他活着也难以掌控和无法认同的。毕竟艺术应该是一种高尚而严肃的文化行为，若人连自己都不珍爱，而自残或恶意破坏自然的话，那艺术的标准又在哪里？艺术的定义又当作何注解呢？

中国的艺术从来都是高雅的、文质彬彬的，中国人讲境界，讲格调，讲品味的艺术，在世界艺林是绝无仅有的。可以说，中国的艺术是"贵族文化精神"的体现。而西方艺术，自后现代主义的兴起，就标志着西方艺术的退步，他们在强调艺术大众化的同时，无疑宣判了西方艺术已从"贵族"走向了"平民"。因此，当下的西方艺术可以说是一种"平民文化精神"的体现。试问，一个人人皆能一夜成为艺术家的艺术样式，还有什么艺术高度可言呢？

我们是具有现代文化知识和了解西方文化背景的艺术家，西方文化是面镜子，它让我们看清了自己，知道我们需要的不仅是西方文化的补充，我们更需要传统"国学"的滋养。只有具备了传统"国学"精神的艺术家，才有资格对中国的艺术进行评价。而中国的艺术更是无须西方人来评判的，面对今天中西方文化混交的格局，吾人当自信。

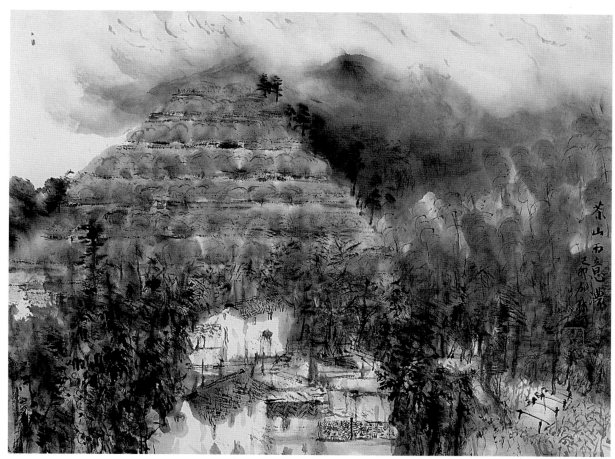

茶山雨意浓
35 × 46cm

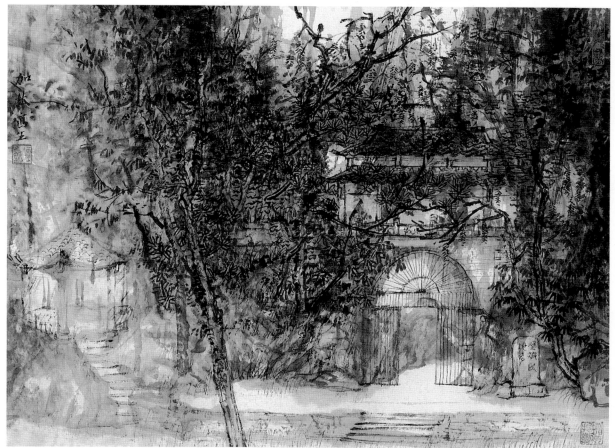

烟霞山庄
35 × 46cm

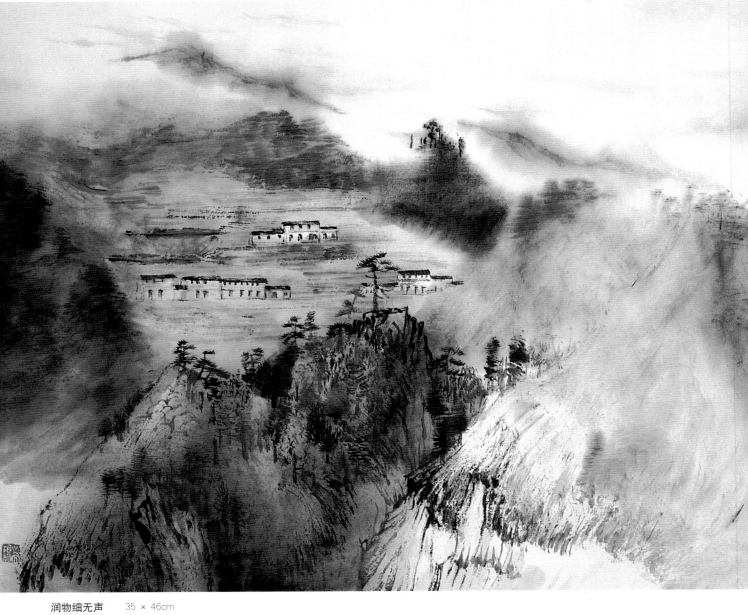

润物细无声　　35 × 46cm

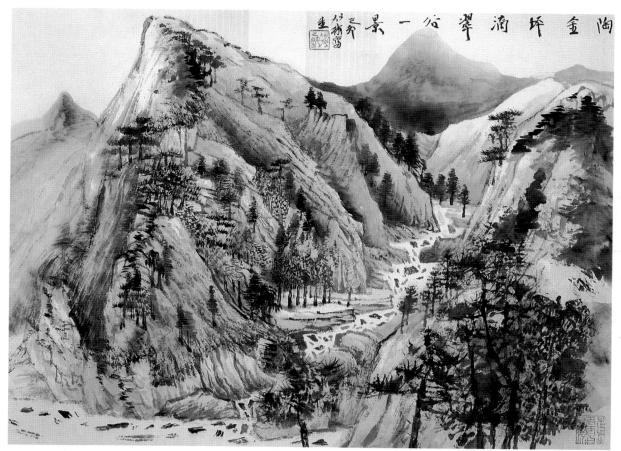

滴翠谷
35 × 46cm

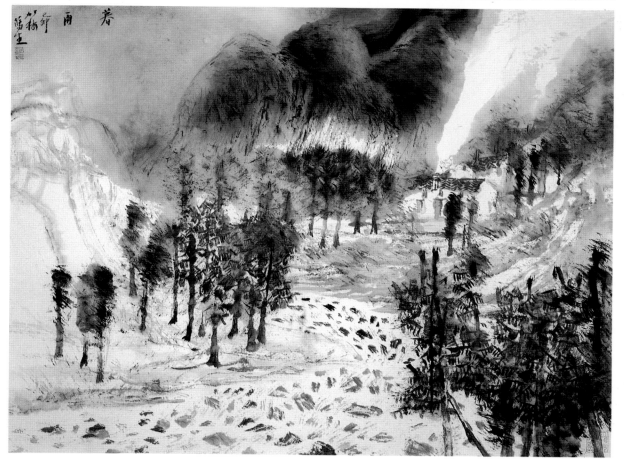

暮雨
35 × 46cm

旧日虚影

—— 与张捷对话

■ 谢 海

张 捷 字半白，1963 年生于浙江台州。1989 年毕于浙江美术学院中国画系。现为浙江画院专职画家、国家二级美术师、中国美术家协会会员、浙江省美术家协会理事、中国美术学院硕士研究生。出版有个人专集、专著多种。

张捷近照

张捷是一个没有什么派别界定的画家，在我的印象中，他也不提出什么新的或者旧的理论术语来包装自己。张捷是浙江画院的专职画家，所以他的专门职业是画画。去年，他又回到中国美术学院读研究生，所以他的任务除画画之外还要研究画画。

事实上张捷在读研究生之前已经开始研究了，他一方面研究传统的中国绘画，一方面还在研究当代的艺术形式，同时还在剖析着自己。张捷出过很多种集子，这些都应该算是创作和研究创作的心路历程。

至于对其创作和研究之后的创作的确认与否，我想他参加过许多重要的展览足以说明这个问题。不过，这些都是表象和过程，至少说其作品所传递的价值还可以深入地探讨，尽管张捷曾经写过不少文字来阐释他的看法，评论界的朋友包括我等在内也曾经著以笔墨来分析，但近距离即当局者的身份和他者的研判显然都有游离的可能。为此，张捷兄让我给他的新作品写东西的时候，这使我为难起来，该说的都让别人先说了，我也曾不揣孤陋地写过一些拙劣的文字，还能再写什么呢？

那天，翻阅我以前为张捷写文章时的一些对话笔记，于是就有了以下的文本。

从理论上，这些就事论事的对话还不足以在学术的平台上予以展开，因为除了是被精心安排过的文字剪辑，否则这种对话只能是画说和话说的性质，文本的学术含量只能通过读者的二次读解才能最终兑现。

谢海：你是在全国一些重要的展览和文献中出现比较频繁的那类画家，在你看来，被认可和肯定主要取决于哪些条件？

张捷：应该说因素很多，但有一点很重要，即要有自我的语言形制。你要与古人、今人有区别，那么你必须要对古人、今人都有所了解，当然还要了解自己，只有知彼知己，才能够制胜，才能够找到自己的定位。但是"样式"不能代表一切，这里还有境界的高低之分。

用我自己来说，在美院读书时，我们临摹传统、学习传统，其目的除了掌握中国传统绘画的优秀技法之外，还有就是系统地观照每个历史时期，每个艺术家的创造才情。明清与宋元、宋元与唐以及各个时期画家之间存在的差异性和共性，时代更替给艺术家所展示的空间提供了无限的可能，但他们都把持了中国传统绘画的一根"链扣"，用你们做理论的话说，叫文脉相承。

艺术需要创造，这谁都懂，否则你只能在"巨人"的掌心里翻翻筋斗而已，但创造是有条件的，你必须是有的放矢，放一箭的能力谁都有，脱离靶心地乱放一气，与"射"的游戏则不吻合，也就无从

谈"水准"两字了。

每一种新风格和新语言的产生，都是经过长期艺术实践后逐步形成的，是一个自然天成的过程，而非一蹴而就的。"标新立异"和"出奇猎新"不能与真正的艺术思维方式相共存。

谢海：你指的水准是用什么来衡量的?

张捷：一般而言，传统绘画用"六法"足够了。在没有创立新规范之前，中国画还被称作中国画的时候，"六法"是至高无上的实用宝典。但"六法"不是死的，它在不断地发展和完善，既然是"法"就需要法度，离开了法度，也就脱离了评判的标准。

谢海：我发现当代画坛有这样一个怪现象，十多年前几乎所有的中国画家都力图摆脱传统，于是就着魔般地走着"西化"道路，用西方的解剖、色彩、构成的观念来改造中国画；紧接着又力图摆脱西方，齐刷刷地走回"民族化"之路，重谈笔墨、重谈传统人文精神。这是不是跟你说的为了自我的语言形制而采取的一种策略。

张捷：你是绕着圈子在说我。

其实你说的就是以模仿西方来反传统，以回归民族之根来反西化。"从来没有之物为新。学画舍中国画原有最高之学识，而务求貌似他人之幼稚行为，是无真知者，云非循环复古，是学古知新，乃为真知。"宾虹老人这段话显然反对用"西学东渐"的方式来"拯救"中国画，那只能令人展卷痛心，而一味复古，也会导致中国画的衰败。

细算起来，上个世纪的开首陈独秀提出"革四王命"开始，对中国画的清算和改良就一直没有停止过，其本意是让中国画更为健康地发展，矫枉过正的手段自然是其中一种方式，缘于其火药味浓而容易被注意而已。提出"中国画穷途

末路"、"中国画作为传统保留品种"、"中国画必须与本文接轨"都是百家争鸣的一种说法，不具备最后的决定权。

我在浙江美院读本科的时候，恰逢'85新潮美术运动的"兴盛"期。无论是当时还是现在，始终一致地认为，我决不是莘莘学子的一腔热血，当时创作的水墨作品和装置都是对中国画发展可能性的一种尝试，是没有脱离"中国情结"前提下的另类表现形式。说实话，当时在创作时还没有想过要探寻异于传统绘画语言，又区别于西方现代绘画语言的另一种语言图式。

谢海：说到这件事，我想问你，你知不知道因为你没有坚持你的探索，或者说一种差异性和个别性的立场，在实验水墨的阵地中你以前所做的努力都会被逐渐淡化。

张捷：一个人的精力是有限的，不可能每个剧目都有你的角色。

我觉得"西化"的真正意义上的"新的中国画"都不如我在传统中国画的把握上来得畅快，所以我选择了后者。

画画其实是件很个人化的事，到了一定的境界谁都想再往前跨一步，但往往又有许多条件在制约着你，这就需要"愚公移山"的精神，顿悟容易渐修难啊!

如果一定要把传统的中国画作为一个"保留的画种"，那么我要做的看来就是保留理由的佐证工作，换句话说，就是在证明为什么要保留。

其实很多画家复归传统都是在做一种有效的观望，它决不是在重复劳作和干一些小修小补的营生，毕竟在中国画坛中我们的年龄还算年轻，我们有足够时间来支配我们的假设和想象，在不断堆积自己实力之后会吸收和同化一切可借鉴的资源，自身拥有庞大的免疫功能了，"病毒"和糟粕就会无懈可击。

直到现在我还从来没有想过我将为

美术史做些什么，"饿来吃饭，困来睡觉"地闲步丹青是我当下的基本状态。艺术是一种生活方式，当你面对洁白的宣纸时，就如面对一个"情场"而不是一个"战场"，在你将你的情感纯化为笔墨形式时，所有功利目的自然烟消云散。

你说我没有坚持探索实验水墨的立场而失去"在场"的资格，我想这种资格对于我目前已经不重要了，重要的是我现在又回到传统身边，有机会重新聆听它的呼吸和语调，这对我以后的健康发展显然是很滋养的。画画是一种长期行为，就像投资股票一样，获利之后的及时套现是一种短线高手，而正确的操作理念是决胜千里之外的有力保证。

谢海：说"回到传统"，我觉得你连你的绘画图式都已经回去了，回到一种旧时文人雅士的生活之中，你似乎想从无可挽回的远古，拯救一种在今日看来无法企及的文明。

张捷：我并没有肩负着你所说的那种使命感，有的只是一颗平常心和对"新人类"的关怀，这种关怀是建立在怀旧和向往之间的，迅猛发展的高科技时代，文人雅士的生活已经终结了，所留下的文字和图像只是我们想像的一个参照，这种文化精神事实上是我们人类一直向往的；都市人为什么去旅游，去接近大自然？这种"天人合一"的境界是我们文明社会的一种需要和渴望。

灵魂飞逝，杳无踪迹，艺术家却努力地用媒材接近它，就是为了在这个"快餐式"的都市中找到一种心灵的慰藉。其实，我们在古人的文献中窥视一种生活，流连于一种旧式的人文关怀，对被怀旧的一切若有所思，说穿了就是在都市文明挤压之下的一种本能。

我的绘画图式之所以锁定在古代圣贤们生活过的场景里，并借用转换了的笔墨语词来应对眼前的物象，是一个现

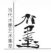

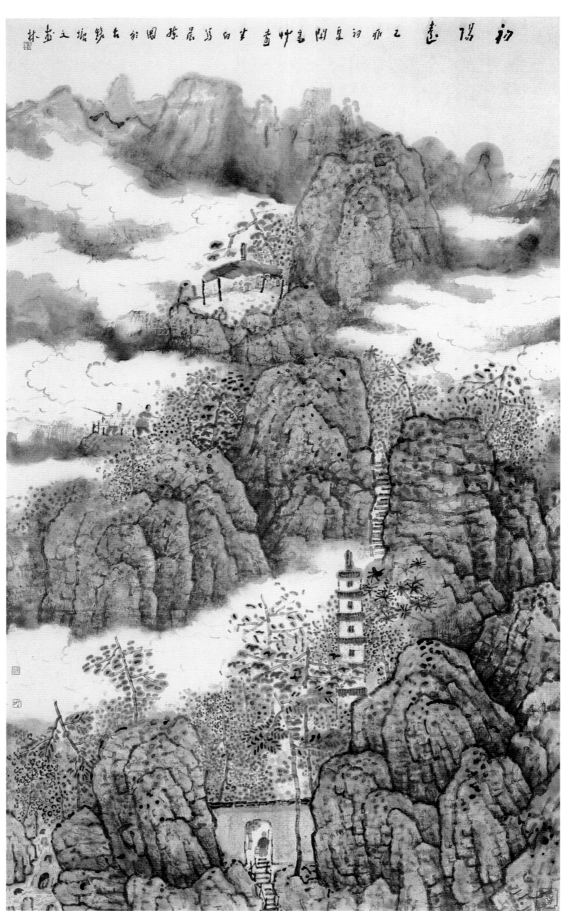

初阳台

221 × 122cm

1999 年

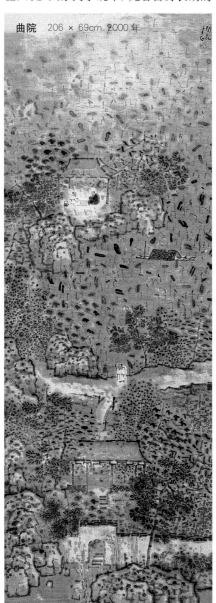

代人对另一个现代人讲着古老的故事，把"旧"图像里的东西挖掘出来，并加以改造，展示给人们一种不同的生活方式而已，就像人们吃腻了"汉堡包"还是想在百年老店里尝尝传统菜肴那样有滋有味。

谢海：你倒是很实在(笑)。不过，在我看来，你的挖掘是卓有成效的，比如你能找到一个适合的语言来有别于他人。此外，我还发现你对书法的要求也很高，记得以前你的书法还在全国性的比赛中获过大奖。我想，你的图像不仅是古意的，而且连"零件"也是老式的。

张捷：我大多作意笔山水，这就决定着必须把许多精力投在"写"字上，提高线条的内涵和形质。书法在某种意义上能更直接、更抽象地传达纯粹的东方情韵，而写意山水画的艺术语境是靠具体的笔墨技法来传递的，墨由笔使，笔由墨现，用笔的轻、重、缓、急和顿、挫、转、折的不同，会给画带来不同的笔墨形态和节奏韵律。你搞美术史的比我更清楚，历史上有几位大画家书法写得赖的？我的画面是将传统中较为"框整"的结构模式进行解构，在线条的技术层面上要求是"积点成线"的方式来表达，追求拙朴、自然的点线组合，讲究黄宾虹的"浑厚华滋"。这一点，我平时练的汉碑、魏书给我"以书入画"的启发很大。

谢海：因为要追求你自己的一套程式，讲究的东西也很多，所以你用笔较慢，慢得出现墨渍、墨花，而且这也丰富了你温文尔雅的画面，并给墨色提供了一个补充。

张捷：差不多。

谢海：还有这种"慢"写出来的"积点成线"变为你画面中带有标记性的符号，退一步讲这种符号是你目前风格的一种标志，进一步又可以说是在艺术上作茧自缚的预兆，你是怎么看待这个问

题的?

张捷：俗话说"熟能生巧"，做任何事都是从"生"到"熟"的过程，而画画则不然，生到熟容易，"熟后生"就难了，这是两个不同的境界。有时"熟"跟"俗"往往联系在一块，画得太熟练了，修养又跟不上，就会停滞不前，慢慢流于油滑甜俗。假如"把技术当软糖吃"，那只能算个江湖匠而已，这"画到熟时是生时"又谈何容易!那得靠各方面的知识积累和文化修养的提高，才能厚积薄发，大器晚成。

所谓"熟后生"是一个返朴归真的过程，许多大家到了晚年，凭着自身长期的

曲院 206 × 69cm 2000 年

艺术实践和文化修养变得人艺俱老，形成了朴素无华的个人风格和语言。求脱太早虽然是一种障碍，但语言是跟着人走的，是在不断发展和完善的。早确立目标，就会有更充裕的时间去推敲它，去弥补它的不足之处。这样你就可以从容地逐渐走向纯熟和精练，所谓"积步致高远"说的就是这个道理。更何况我没有美术"自恋情结"，也没有到了可以"熟后生"的境界，要走的路还很长。

谢海：我翻过你出版的所有画册，我觉得你以前更注意线、墨色的变化，现在的画面里这些都被简化了，为什么?

张捷：这个问题许多人都提过，不是我削弱了对线和墨色的重视，而是更加单纯化了。"图我家山，写我真性情。"我在简约和散淡的语言形式中找到了自己的位置，同时也改变了以往的笔墨属性，比如宿墨的透明性、笔线的柔和性，等等。中国画往往在于"不经意"处见功夫，平淡中见天真，简约中见深远，法简而意繁，不在形之疏密、墨之浓淡、线之曲折，其变化在"意"，是一种意象化了的人格再现。有时，笔意简练古厚，但理法极为严密，更能真趣迹生，深得精神内核。所谓"大味必淡"之哲学妙理，亦可作画理而论，犹如品茶，非知其道者，孰能论其纯正。近段时间，我试图努力接近几个世纪以前的绘画内涵，以一个现代人的观念来揣摩古人的心境，抚去时间的尘埃，凝视旧日的虚影。

谢海：画家挺有意思的，可以在画中与古人会心一笑。是不是可以这样理解，你早先对墨色变化的痴迷到今天只用单纯简淡的宿墨来营造画面，从多变的长线到追求拙朴浑厚的短线，就是一直在做着"渐进"的努力，而渐进的最终目的是在传统的文脉中寻找发展的可能。

张捷：没有深思熟虑过，只想现在做得更好一些。

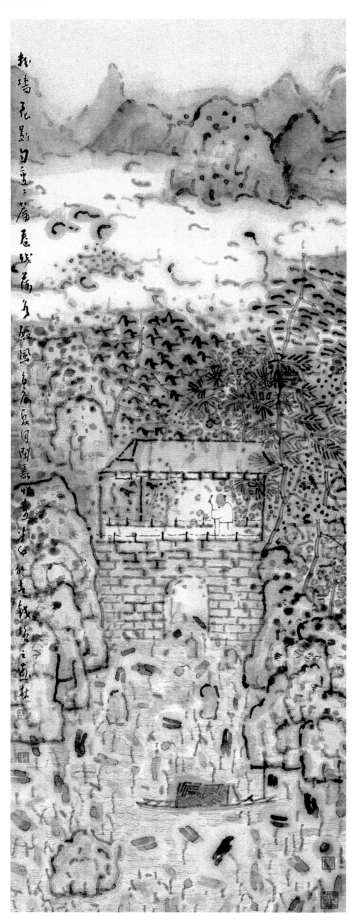

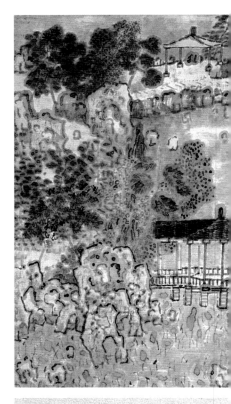

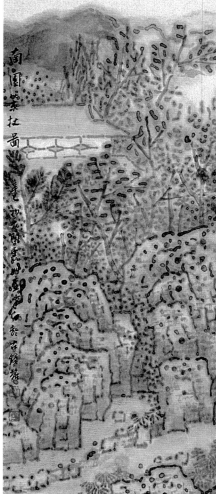

（左图）簾卷残菏水殿风
126 × 46cm
2001 年

（右上图）草堂说夏图
143 × 365cm
2001 年

（右下图）南园
98 × 180cm
2001 年

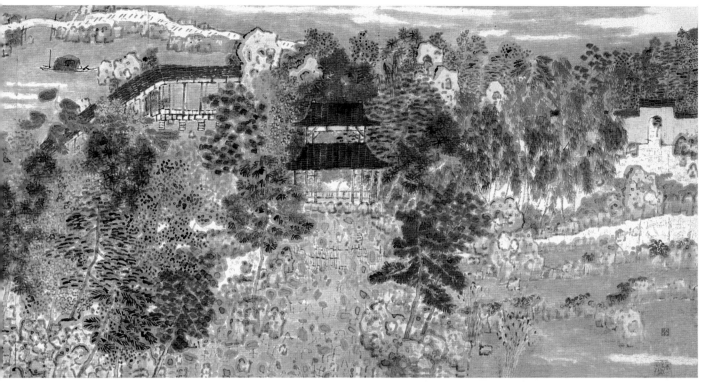

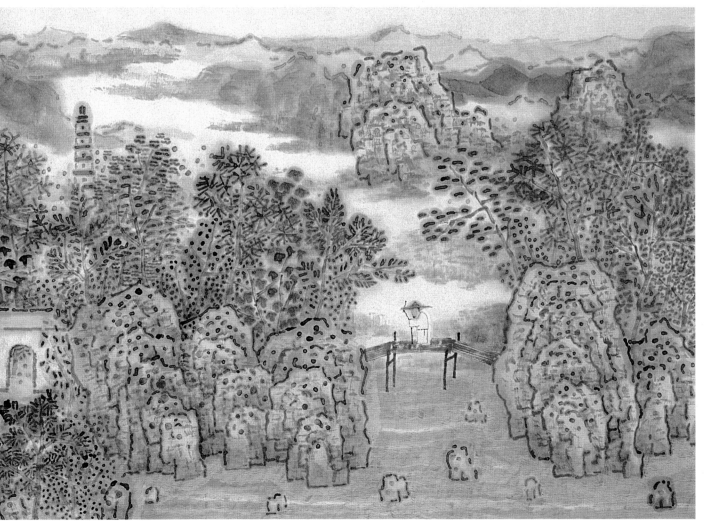

状态老王（节选）

■ 刘庆和

刘庆和

1961年　出生于天津。
1989年　毕业于中央美术学院中国画系，获硕士学位。现任中央美术学院中国画系副教授。

刘庆和近照

王先生，生于上个世纪中叶物资极度匮乏的年代。先天不足，营养不良。头硕大、体质较差。因此可逃避兵役和重体力劳动。由于享乐思想作怪，遂以绘画艺术作为人生道路选择，却风风雨雨、磕磕绊绊，一路走来，喜忧参半。

摇椅上的狂想

老王进步快，这是圈内人公认的。之所以成为公认，一是老王的成绩有目共睹，二是老王本人也这样认为。老王在短短几年内，就把别人奋斗了大半生的圆满和成就都写到了简历上，非常人能做到。世界上本没有路，只不过是因为人走多了。据老王讲，这是他爸说的。老王遵照父训专挑荒无人烟处走，以至引来后生跟随，硬是把一条路给走出来了。一段时间里，老王陶醉于数字游戏。比如百驴图、百马图、千猴甚至万只跳蚤。其热情险些把此创意作为一生的事业追求。虽然如今不少人跟着数字起哄，但最早识数者非老王莫属。此后的老王经历了一系列艰难历程，以其大无畏的精神和耐力，始终占领制高点。

老王起步晚、进步快有不少人举证。

当年老王去劲松提那辆切诺基，是骑着自行车去的。回来的路上遭遇上五、六级大风。猛然发现一白色飘浮物行迹可疑地朝老王扑来，老王反应及时，侧身、低头，一个塑料袋"啪唧"一声贴在挡风玻璃上瞬即滑到车后。引得车上几位特邀嘉宾笑了好几年。从那以后，老王增强了个人保护意识。其中包括"识数"在内的诸多创意，都被注册看管起来。为此，老王在院墙上插了许多尖锐玻璃，以防不测。"高筑墙、广积粮、再称王。"据说，这也是老王他爸说的。今天，志得意满的老王坐在自家院内一把摇椅上，阳光穿过墙头儿上的玻璃照在老王身上，斑斑驳驳，一派祥和景象。老王居安思危，一对狡猾的眼睛在镜片后半睁半闲，透着机警和不安。不安的因素源自于门外那几个觊觎老王摇椅的后生。老王下意识地摸了一下腰间那一大串钥匙。晃动着的摇椅塞满了老王肥硕的身躯，虽有些头晕但也飘然。在他微微向上的嘴角旁冒出一溜小汽泡，由小渐大，隐约可见里面写道：忆往昔，峰嵘岁月稠……

踏青

老王转过身，手慢慢移到背后，如画的风景就把老王框了进去。因为近处少有参照物，老王的比例显得含糊。枯草散

乱与他不相呼应。这些画面不利因素老王并没放在心上。只是背后刮来阵阵疾风，夹杂着树叶吹得老王心中不快。风把宽大的风衣紧紧贴在老王的脊背上，衣纹僵硬又凌乱，多余的衣服挤到形体以外，顺着轮廓向外扩张，显得庞大臃肿。从后面望去就是一块结构模糊的浮雕。这与老王的风格相悖，老王本色是顶风逆境。

极目远眺，山脉轮廓清渐可见。落日余晖映得山色沉重与天空界限分明。自然也已落入套路！老王不免有些伤感。其实老王胸中自有千岩万壑，只是大多都贯以宾虹、可染等大名。眼见得目前一片风景如画，却难以寻出风格倾向，不由得再次燃起了攀登和超越的欲望。望着远处下定决心准备征服的那几座山峰，老王陷入了有关人生旅途的思考，心情随之多了几分神圣。预感到自己的事业将有重大转折，联想到近来的低谷于是又想到了逆境……一群灰头灰脸、无精打采的羊群，由远而近朝这边走来。羊倌不住地打量着火锅，羊和这帮人的胃，堆着满脸的笑。老王心中一阵酸楚掠过：可怜的羊和我的农民兄弟。背后又是一阵疾风袭来，一股诱人的味道随风而至，搅乱了老王崇高的思绪。老王明白，可以回到现实中了。

鼻烟壶与行为艺术

自从那天小聚之后，老王的心情就一直不够积极。开始时那老与松子聊得挺高兴，先是眼前的饭菜随即又聊到手中的一次性筷子以及在对待筷子的问题上，中、日、韩三国人截然不同的态度。谈到了环境的日益恶化和人类的极端行为。相见恨晚甚至忘了一旁端坐着的老王。这始终，老王一直把双臂抱在胸前，谁讲话就把目光移向谁，并不时地为两

人添酒。可是老王怎么也没想到事态变得如此快。隐约记得当那老和松子讲述各自的具体而极端的工作后就吵了起来。那老的极端工作是这样的：通过一支弯成90度的细笔，与视觉相反地在一个手心大的瓶子里画上复杂的图画，其难度和精美程度足以让人瞠目。而且那老年轻时目光炯炯，曾在一颗豆子上刻下了《清明上河图》，在一根头发上刻下了一首毛主席诗词。松子虽没拥有工艺美术大师的职称，但是却因为近来一系列极端行为而以行为艺术家著称。前不久，松子就曾当众把一块猪皮缝到自己的肚子上。很显然，被那老不齿的行为艺术近年来受人关注程度远高于那老的内画艺术。这才是那老最撮火的关键。尤其是当松子向那老拱手道，认识那先生最大的收

手稿三张

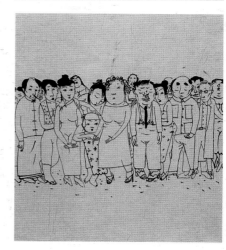

获是又有了一个新的创意之后那老才真正急的。松子这样向那老宣布——时间：严冬某日。地点：琉璃厂。人物：我。赤身裸体涂满颜料钻进一个大玻璃瓶中翻滚，从事一小时的内画工作。那老觉得这个创意严重侵犯了自己的内画专利，所以才破口大骂："看你小子脑袋后面那马尾巴就知道你不是个好东西。我怎么会跟你这种人坐在一起。"话一出口两个人的目光就一下子转移到老王的脸上。老王不自然地笑着，但胸中却有许多郁闷。这以后的谈话始终对老王不利，不像是在对待饭局的东道。

整个事情照理说应在这一饭局不欢而散后结束了，但老王回到家中，身心却还在被两个混账的话刺痛着。老王甚至觉得自己的事业受到了来自行为艺术的威胁，相形之下，自己的水墨艺术是那样模棱两可、循规蹈矩。并且那老的心态似乎也不仅代表他本人。本来是袖手旁观，没想到引火烧身。看着书架上的画册，"行为"和梅、兰、竹、菊等和睦地倚靠一起，拿下来翻翻也没觉得有何异样。怎么这顿饭请的竟让自己怀疑起自己的事业来，想到这一点觉得事情有些不妙，赶紧把画册又放回到书架上。

初秋　180 × 140cm　2001 年

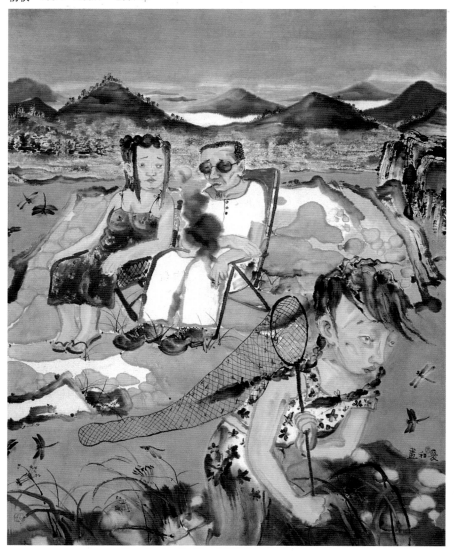

主题宣言

老王多年来在圈内口碑不错，是因为有一好习惯。只要有人讲话他就目不转睛地望着讲话人作聆听状，关键时刻才插上一句半句，如果对方侃得已渐乏味，老王还会另起一新话题，增加谈话乐趣，直至讲话人口干舌燥为止，因此找老王当听众的人多且职业杂。像鼻烟壶大师和行为艺术家能坐在一起，根本原因是喜欢老王这个听众。也正是那次老王没有聆听到最后。当那老和松子吵累之后，随即把目光同时盯在老王那恭维的脸上。于是，两个人把最后的一点气力都用到老王身上。老王的酒劲终于上来了。别以为我随和就意志薄弱。老王当时这样狠狠地说。后来证明老王的确不弱。首先老王开始广纳各类信息，以备谈资。从反弹道导弹条约到最近公布的基因图谱有重大失误，甚至小汤山温泉浮现一条女人腿等等，老王以其信息量覆盖广和日趋全球化的姿态成为话语中心。

最近在一个关于主题创作的研讨会上，老王力排众异，当众表白，更显示出在艺术追求方面的特立独行。当时老王讲的大意是这样：任何题材都不可能超越人和自然，因为人虽然是主体，但在自然面前就显得微不足道。这是一个永恒的主题。在场的一位权威听罢，当头给老王一棒喝：人与自然的关系只是一种现象，没有斗争就没有胜利，也就没有意义。只有人类战胜了自然才算是大题材。接下去，先生举了一个抗洪救灾和洪水泛滥的例子。而老王固执地认为这仅仅是一种积极的姿态。因为生活早已伴随了主题，督促人们不浑浑噩噩、社会闲散。主题累垮会使某一主题事业遭受损失。这是老王从无数个主题"劳模"身上得到的佐证。因为榜样的力量时常感召、

维护着集体的荣誉和尊严，呵护着主题。殊不知，老王的感叹是由于真切感受到自然现象给他带来的一系列生理、心理反应才真情道白的。当然这是后话。但老王已然成熟了许多，明白了主题的寓意和现实的意义。因此时此刻大展在际，不管是别人为你设置了主题，还是你自己已经明确了主题，还是正在努力设法进入别人设置的主题，如果对于个人的成长和自身有利也是可行的吧。老王言道。这是老王每每遭遇主题，权衡利弊后退一步所想到的。老王这个积极姿态似乎有些勉强，虽赢得一片掌声但却给后来大展名落孙山埋下伏笔，这一点老王嘴上不说，但心知肚明。

四十不惑

老王近来越来越深刻，经常一个人独处时，眼巴巴地望着几只蟑螂爬来爬去。不上前踩死，而是看着它们想到"物种起源"什么的。仔细观察，老王眼神中那种成熟的目光中透着无名的忧患意识。在老王心目中，所有静止的东西都危机四伏，所有行动的东西都苟延残喘。老王嘴边已不再关注个人，而是人类。归类之后老王才意识到自己的不利境地，这是老王归类之前没有意识到的。如果按年龄归类，往年少里挤，虽出类拔萃，但步履过于蹒跚；往年老里归老王那颗年轻的心又有所不甘。这就是老王为何年届四十却疑惑起来的原因。

老王近来总往郊外跑，有时一大帮人组成一车队，有时一个人独来独往，反正是一种消极的逃避。最让老王发火的是到了郊外还有人的手机在响，气的老王险些把手机夺过来扔到湖里。每遇此，别人都耐着性子由着他，知道老王生病了。其实老王病得不轻，其实老王根本没病，其实老王是没病找病。好几种说法面

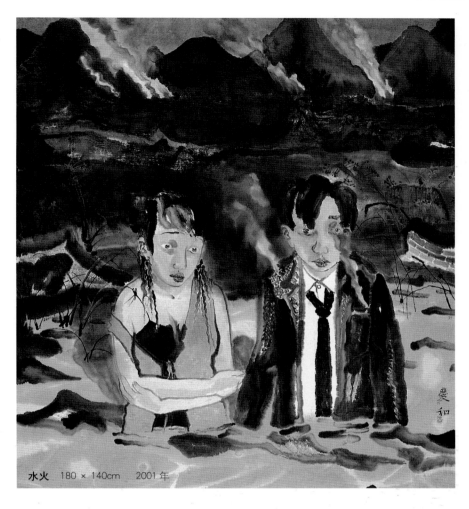

水火　180×140cm　2001 年

对老王。说他有病，是有一次老王穿着西装纵身跳入水中，嘴里不停地喊："着火了！"吓得别人也一同跳入水中，待大家醒过味儿来却发现眼前什么也没有。说他没病是因为每次郊游，最能抢吃、抢喝的都是老王。说他没病找病是把以上两种现象综合起来得出的结论。亲近老王的人私下里劝他去看医生，尤其是针对第一点。老王不以为然。但当别人提醒他这不仅仅是关系到他个人的安危，而涉及到当前艺术教育时，老王才意识到问题的严重性。当然，诊断的结果仍然是没病找病。造成老王没病找病的原因，老王始终认为责任不在自己。

老王一下子可以列举许多造成他生病的人为现象和自然现象。老王甚至把天气炙热归为诱发病因之一。这一点虽

被认为是无稽之谈，但是架不住老王逢人便讲，尤其是天气闷热时刻。可怕的是，老王确实具有这种感染力。

老王近来做的所有事情似乎都不如他关注自然现象那样倾心倾力。他会像孩子那样玩水、玩土、玩火。为天气预报的气温与现实相差一度而与别人争论不休。这种四十疑惑现象，让先生心里庆幸，让后生想象着将来的可怕。其实老王是为了艺术的深刻而佯装有病，没想到真的有了病。只是他自己未察觉到。好在老王的病情并没恶化，只是时好时坏。我们见到的老王总是衣冠楚楚、神采奕奕，谈笑间不乏幽默、睿智。但是据他妻子偶尔透露，老王在真正的艺术创作中才犯病。这一点外人从未遇见。以此类推，老王纵身往湖里跳的举动也属于行为艺术了。

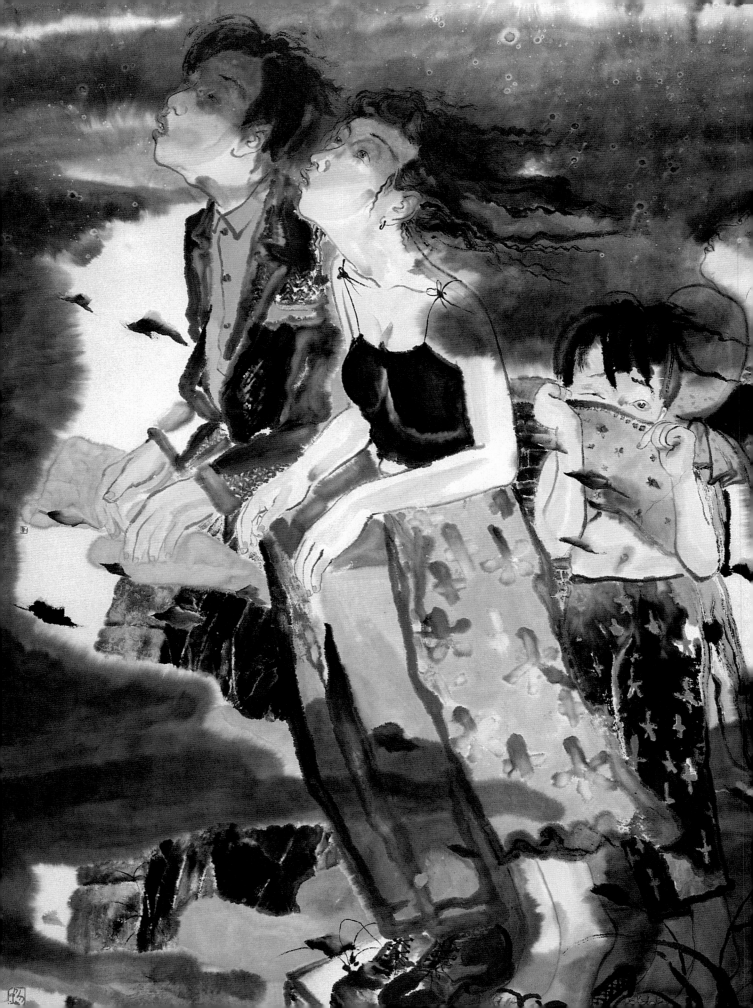

180 × 140cm　2001 年

我在
180 × 140cm　2001 年

气象—失衡 39°　55 × 55cm　　2001 年

张谷旻近照

情与景汇
意与象合

读张谷旻山水画

■ 张修佳

张谷旻 1961 年生，杭州人。1988 年毕业于中国美术学院中国画系，硕士学位。现为中国美术学院中国画系副教授、西泠书画院副院长、中国美术家协会会员。

画家张谷旻是个地道的江南人，他平和文静，深沉中不失一份诙谐，具有文人雅士的气质。他的画作无论是表现西部旷谷幽情，还是江南的烟峦清雅，都体现出他对生活的关注和对艺术的迷恋。与他相识交往才一年，但对他作品的了解则要早得多。谷旻的艺术激情，不像有些青年画家那样流于外表，他深深懂得生活才是艺术创作的源泉。因而他非常重视对生活、对自然的感受和体验，经常深入生活，深入自然并在其中求得知识和灵感。他曾九入巴蜀、三上陕北、走西域古道，赴青藏高原，几乎走遍了大半个中国。一次次的远行给他的创作带来了无限的灵感和巨大的震撼。他每到一地写生，都先观察，攀援，从一石一木的形，到山川河流的神，无不凝思品味，发感于纸上。谷旻很重视对艺术形式的追求，但他对形式又不作抽象的肢解，他注重的是整体美、精神美。而中国画的气韵正是在艺术的有机结合的整体美中所体现出

的一种内在的活的生命。正如他前些年表现西部题材的作品，画面厚实、宁静、含蓄，在大面积的黑背景中，用幽微之光芒显现物象，或用逆光造成轮廓光托现物象，给人以一种远古神秘感。观察自然时，他总是带着强烈的主观色彩，从客观中发现独特的美，他写自然山川风物，并不受特定地方、景物所限制，打破真实的空间，重建空间新秩序。这秩序不再是摹写自然的复制，而是建立在一种与自然精神相交融的神韵之上。1987 年夏季的西北之行，那波浪起伏的沙海，一望无际的戈壁，布列着残墙洞穴和那说不清的神秘感给他的印象十分强烈，时至今日仍感叹不已。与他熟悉的江南形成了巨大的反差，幻想中的景象变得如此真切。他看到了人与自然在质朴生态环境中的相互依恋，而又相互排斥的严酷，他突然感悟到的不仅是眼前壮观的景象，而是一个充满生机，充满搏击的生命世界。亲和、激越、昂扬，乃至悲壮之情充满胸间，

升腾成一种波澜壮阔的崇高美，深蕴在他的画作之中。在创作中，他根据自己的感受和需要进行强化处理，作品《西域遗迹》就是客观物象和主观意念结合的结果，而作品《都江堰》也是这客观物象与主观意念结合的最佳例证。谷旻告诉我，他曾先后两次去都江堰实地写生，每一次都有不同的感受，尤其是后一次正遇大雨，岷江和群山云雾弥漫，景物忽隐忽现，云雾时而升腾，时而消散，幻化出一片朦胧而神异的景象，与他第一次在阳光下所见的清晰景物形成很大反差。这一切调动起他无限的畅想，于是他在作品中巧妙地结合两次截然不同的所见，表现出那种虚实相间，动静相映的自然之态，而在他其它的作品中，也渗透着这种主客一体，在主客一体中取得的真正的自由。

他对西部题材的创作中，往往以对水墨的把握来达到一种境界。他的画，在水墨的积聚把握中控制得很有分寸，墨色层次既厚实沉稳，又清澈透明，犹如淡泊坦然的心情在画面上时隐时现，时聚时散。墨色浓淡变化于无序中见有序，并通过层层渲染烘托出广阔的天地，在悲壮的静寂中体现出宇宙苍荒的悲剧情境。这些作品既有雄强、浑厚，又有潇洒、秀润，在清幽中见磅礴之势，在淡润中见空旷之景。这正是他的神会与自然撞击最和谐的音韵，也是他根基传统自然情怀的倾诉。他的绘画是因感而发的，技巧都是为画面服务的。他对传统笔墨有着深刻的研究，也从中汲取了很多有益于自身艺术语言发展的精髓，但这一切并没有使他亦步亦趋地在传统程式中，循规蹈矩。为了表现西部风貌中的空旷神秘，在他表现西部的作品中，大量地使用了水。积水、积墨，水冲墨、墨冲水，浓浓

淡淡、干干湿湿，极富韵味与变化，把大自然瞬息变化的景色，艺术地再现于画幅之中。在他着力于对画面意境的发掘中，他不得不放弃了一些传统的笔墨语言，但他成功地使画面深沉、含蓄、富有诗意。他用积墨去表现西部，积出来的墨既有质地，又很滋润。他在积墨中掺合进了许多材料，如广告墨、宿墨等。《西域遗迹》的一些局部，颗粒很厚，一点一点的是长时间"养"出来的。不仅如此，同

样的题材，在他的笔下会生发出不同的艺术效果。作品《西域雄关》、《溪山疏雨》、《宁静高原》、《沃野千里》等我们感受到的或是"真力弥漫，吞吐大荒"的气魄；或是"荒荒油云，寥寥长风"的雄伟；或是"虚伫神素，脱然畦封"的高古；或是"大风卷水，林木为摧"的悲壮。能准确地把握大自然的"精、气、神"，使画面奏出不同的音响，没有特有的艺术嗅觉和想象力，是不可能达到如此境界的。

近几年，谷旻又转回到了江南山水的创作，但与他以往表现江南山水的作品比较，其中已有了一个质的飞跃。唐代

的张彦远在《历代名画记》中曾明确提出山水画"南北各殊"的特点，由于画家所生活的地域、目睹的山水不尽相同，南北山水画有各自的面貌。北派山水以浑厚雄强著称，南派山水以清灵秀逸见长。这一特点，一直沿续到现在。通常北方画家多注重雄伟厚重、强调视觉上的冲击力，因而有些忽视笔墨而略显呆板；南方画家则多注重笔墨，灵动、强调趣味，有时过于秀美，就易偏于孱弱。而由于长期着

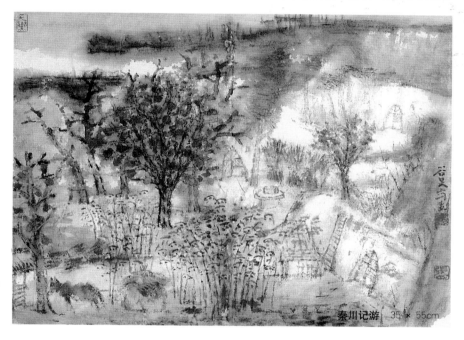

泰川记游 35×55cm

力于西部题材的创作，谷旻近期的山水画既保留了南方山水的清灵冷寂，又融入了西部山水浑厚、深邃的意韵，显得清雅厚重。他以现代的构成原理为依托，以个性化的语言寻求传统中国画的现代表现，在一些看来颇拟古人的画面上，他在每一个细节上都溶入了自己的个性语言，如《秋霁》、《苍林叠岫》、《抱朴山庄》等。当我们仔细研读画面，云水和山石披皴都表现了很强的现代意味的图式感，几近几何形的奇诡的山体，其造型有着一种强烈的对比，具有自立性意义，但当你凝神远观，画面则透漏出另一种气息，古

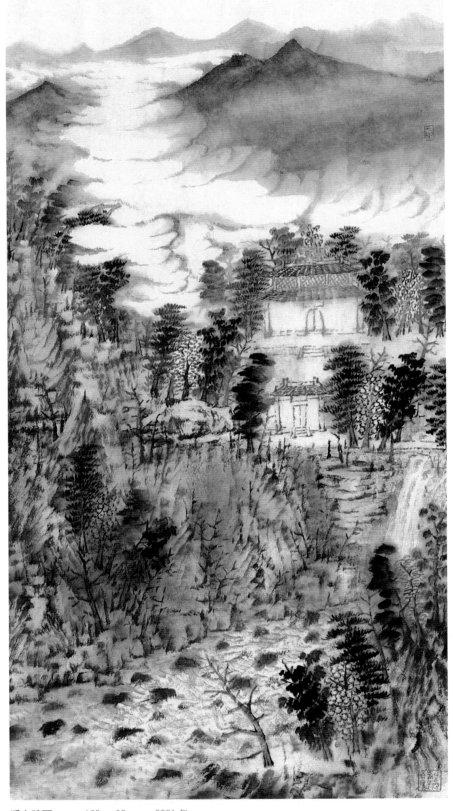

烟水远山途冥远近山高临山行行更清寒老盦展尼蜀墨宝在写画六学湖上

溪山疏雨　　135 × 68cm　　2001 年

逸清幽之气跃然纸上。这正是他所追求的意境效果。他尝试着将亘古的笔墨结构带入到现代人的话语情景之中。他对自然有自己独特的见解和不同的视角，不为客观景物所累，努力将自己对自然山水的主观审美转化为客观表现对象中，幻化出一股冷逸寂静之气，透出一种清雅冷寂的韵味。他的笔墨是传统的，却常常经过较为虚无淡化或是更加随意的笔墨形式，为其空灵朦胧的美感服务。他画中的形式构成具有较强的现代意识，而非简单的山水树木的排列，实是作者胸中漫溢的灵气向外扩张的结果。那些极为平常的山林、水溪、茅舍则是他理想的心境，同时也牵引着人们走进那深邃、古旷、幽静、闲逸的情景之中。

在这样一个中西文化艺术交流碰撞的时代，中国画在当代碰到了不少新的课题，例如西画的冲击、新兴艺术品种的挑战以及中国画面临发展，等等。但无论传统美学与表现方式，或是西方现代观念与表现方式，对于画家而言都是有益的，它可以为我们拓宽审美意识，丰富表现手段，提供更多的选择，但这不是一种盲从。谷旻重视传统的取法学习，重视基本功的训练，重视综合修养的提高，更重视艺术上的创新。因而今天的他所注重的不再是吸收了什么，或是表现了什么，而是对民族的热爱与对生活的真诚，他要在他挥洒的笔墨中传达对于生活、对于生命的感悟。

谷旻并不是个追名逐利的人，在这纷杂的天地里，最要紧是心灵要纯净，古人曰：致虚极，求实诚。谷旻正是以他最真诚的生活态度和最丰富的艺术感悟，营造他的艺术世界和艺术成就。我相信，他一定能在这漫漫的艺术长路上，挥洒出更精彩的世界。

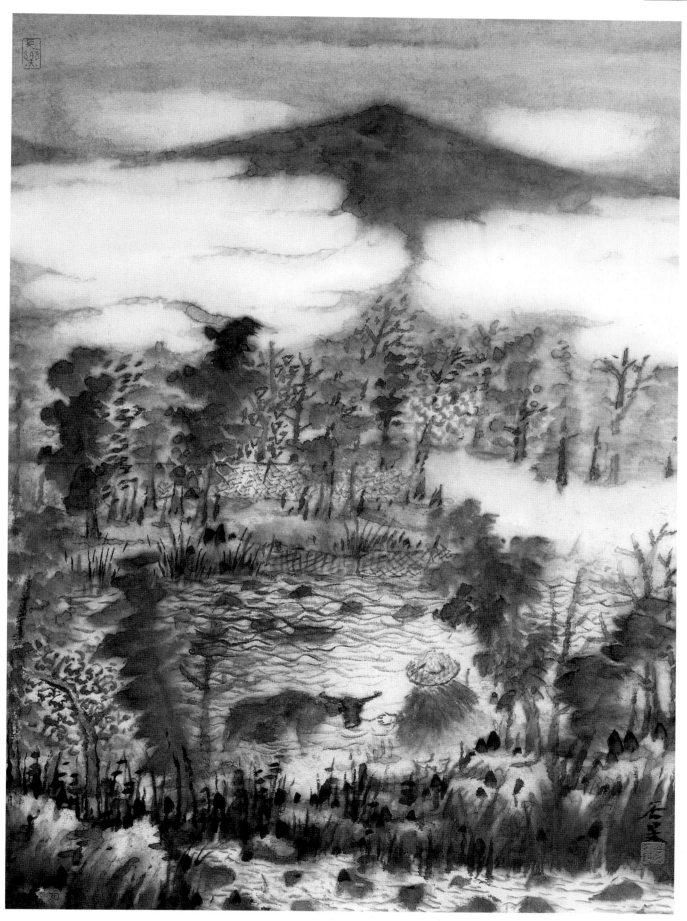

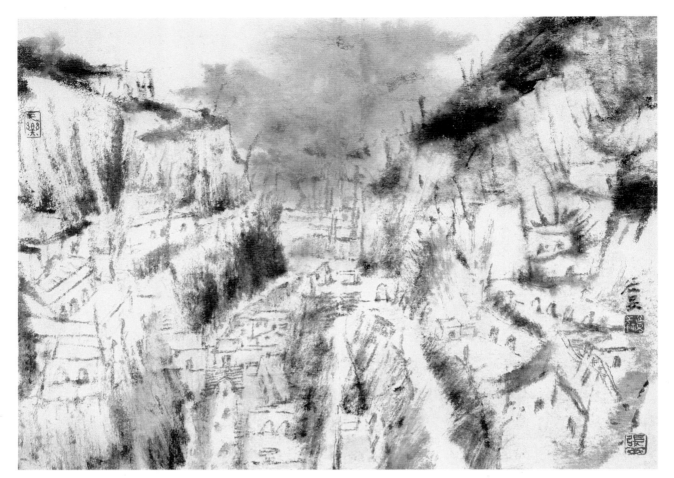

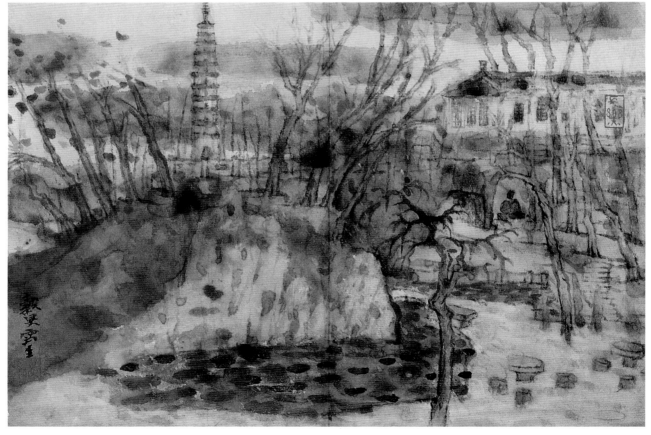

（上图）
秦川记游
35 × 50cm
1999 年
（下图）
西冷烟雨
32 × 48cm
1995 年

幽谷　70×50cm　2000 年

编辑手记：

一经提及"水墨延伸"，常使人联及"品牌"一词。"品牌"一词本无褒贬之意，但因其在经济活动中的大量运用，使人感觉"品牌"自身也有了些许商业色彩。这确实也曲解了"品牌"的本意。无论如何，"水墨延伸"一词作为展览名称在近年来展事中的屡次出现和它在京城同道画友中的影响，确也在京城画坛树立了一个不能不算响亮的品牌。"品牌"的确立，自然引来人们更多的关注和期待，同时还有策划组织者面对期待渴望交出一份满意答卷的惶惶之心。"水墨延伸"一词做为展览名称的出现，显然透现出组织者期冀通过此展为伸延和扩展传统水墨画语言方式推波助澜的良苦用心。几年下来，此展一路延伸至今，作者队伍不断膨胀，愈显出此展在圈内同道中的号召力。

本期刊发的是今年春天举办的"水墨延伸"——2001年人物、山水、花鸟大展参展作者的部分作品和罗世平先生为此展撰写的专稿。以期希望人们继续关注"水墨延伸"和由此引发的有关水墨画的延伸问题的思考。（伊然）

关注
水墨延伸 2001 年
人物 · 山水 · 花鸟大展

■ 罗世平

迈入21世纪，敏于全球信息化和中国都市化拂面春风的中国画家，他们在自我发问：如何建立中国画的现代形态？

问题的提出涉及到画的两个方面，一是画的主旨，一是画的表现。主旨关于人的生存状态和精神空间，表现则关系到视觉方式的新创和语言体系的重构，由此而生的画面气息和品格是画家追求的方向，艺术探索的轨迹即是由此延伸开去的。如果基于这样的艺术前提，"水墨延伸——2001年中国人物画、山水画、花鸟画展或可看作是画家提交给新世纪的一份自问答卷。

以"水墨延伸"为探索的主旨，最先倡行于水墨人物画中，是在1994年国际艺苑第三届水墨人物画大展上。"水墨延伸"是画展的主标题，参展的作品明确地表现出由传统水墨向现代视觉形态转换延伸的取向。这以后延伸又成为1999年水墨肖像画展的主要话题。在这次展出的作品中，一些准确表现出现代都市气息、面貌清隽的作品脱颖而出，吸引了画界同仁，由此而产生的影响逐渐波及到山水和花鸟画，水墨延伸有了它更为广阔的发展空间。因为有了这样的学术理解，这次"水墨延伸——2001"大展在筹备过程中才得到了人物、山水、花鸟画家的热烈响应，有了今天26位画家组成的可观阵容。

水墨画生长于我国深厚的文化传统中，有着鲜明的民族文化特色和很强的继承性，从工具材料到表现技法，从视觉方式到笔墨意味，是一个不断吸纳和新变的历程，已有的规范或程式都是新生的基石，判断创造价值的标准就在于新起者在这块基石上添加砖瓦的量和质，今天的艺术家一方面在研究已有的传统，一方面是在探索新路，寻找新的生长点。对于创造者而言，传统是一种资源，是一个生长的概念，艺术的尝试和创造不仅是在延伸和推进它，而且是在拓展这个可供生长的多极空间。刚刚过去的一个

世纪的中国画，恰好说明了这个多极生长空间为画家提供的可能性。西方造型体系的引入和明清文人画的改良，提供的是不同方向的延伸，又在相互砥砺中共同推进，在经过了一系列有关彩墨画、素描、写生等的争论和实验之后，中国人物画、山水画和花鸟画不但有了新的面貌，而且还造就出足以光耀一个时代的大师。同新生的中国脉搏相通的画面气息和造型观念，构成了其中的华彩篇章，它已成为这个新世纪的艺术进程中又一个起点。

参加这个展览的画家，差不多都是在上个世纪的学院教育中成长起来的，兼习西方的造型语言和民族传统的画法，又有对水墨艺术的独特理解。从他们的作品中，大致可以看到各自艺术的生长点和追求的方向。人物画因为有过前两次展览的积累，表现的指向和画面呈现的都市文化气息相对明确而易于把握。山水和花鸟画虽不是直写都市和都市人，但不少的作品在结构方式和画面气息上透出的仍是都市人的眼光和意味，无论是取法于古人，还是师法于自然，画中都少有过去的文人画气息，他们的探索也在一步步接近和进入都市，其中生长和延伸的空间同样是十分地广阔。

"水墨延伸"的初衷可能是一次画展的标题，带有一份艺术的理想，经过一些年的切磋磨砺，这些画家正在一步步接近目标，理想也日渐地清晰起来，延伸的力度和维度正在逐渐地加大，延伸实质上是一种艺术的实验，是一个目标明确的艺术创造。我们把今天这初成的面貌不妨看成是中国画现代形态的前奏曲，它的华彩篇章定会在延伸的不断努力中如期而至。

田黎明　课堂写生　139 × 70cm　2001 年

（左上图）何加林　青城雨霁
139 × 70cm 2001 年
（右上图）张伟民　悠
106 × 90cm 2001 年
（中图）贾广健　江上行
90 × 350cm 年
（下图）朱道平　青山碧于天
66 × 134cm 2001 年

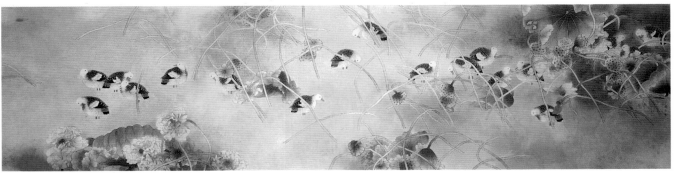

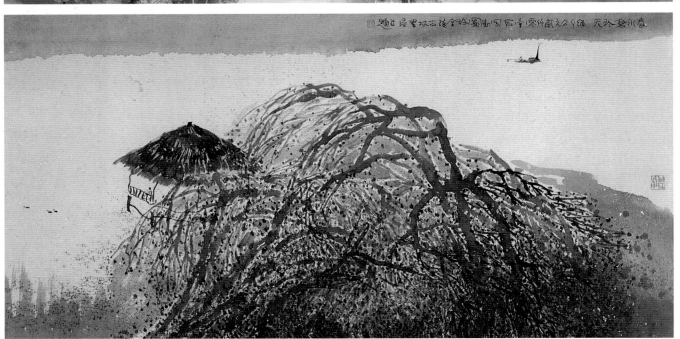

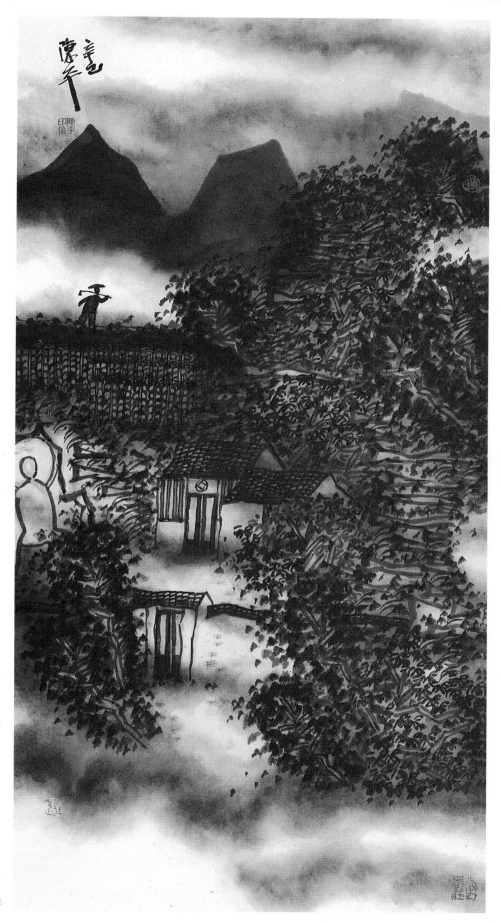

陈平　费洼山庄　136×68cm　2001年

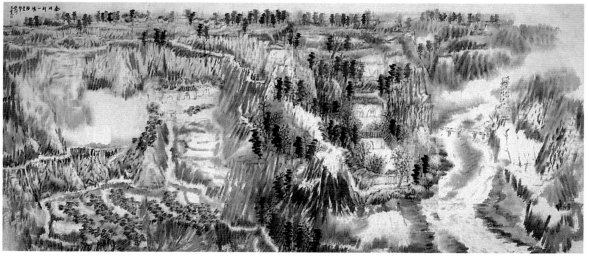

（右页左上图）
郎森
晨风
137 × 68cm
2001 年
（右页左下图）
张捷
清露
138 × 70cm
2001 年
（右页右图）
唐勇力
膜拜
205 × 82cm
2001 年

刘进安
肖像
70 × 64cm
2001 年

张谷旻
秦川那一场雨
148 × 311cm
2001 年

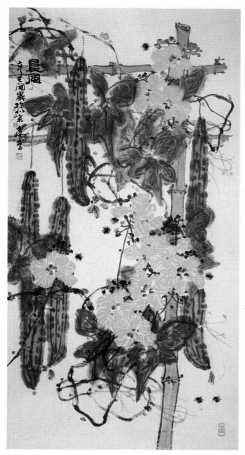

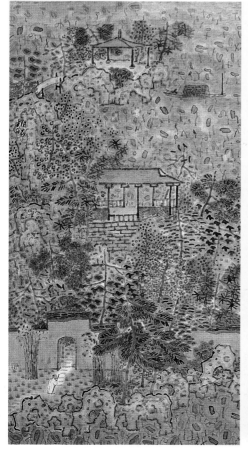

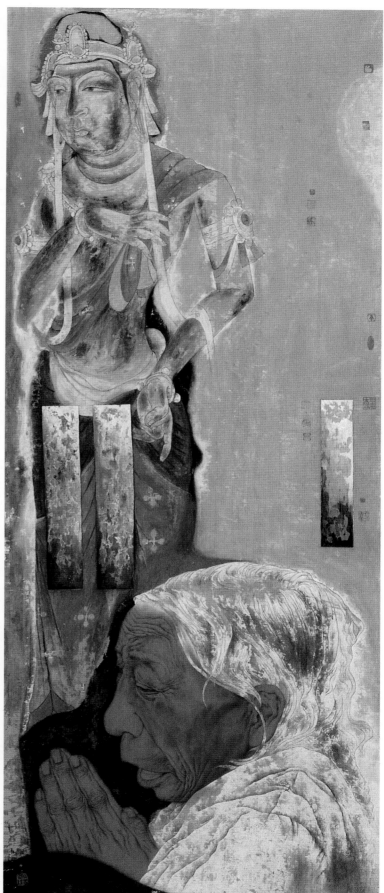

Text is too low resolution to read.

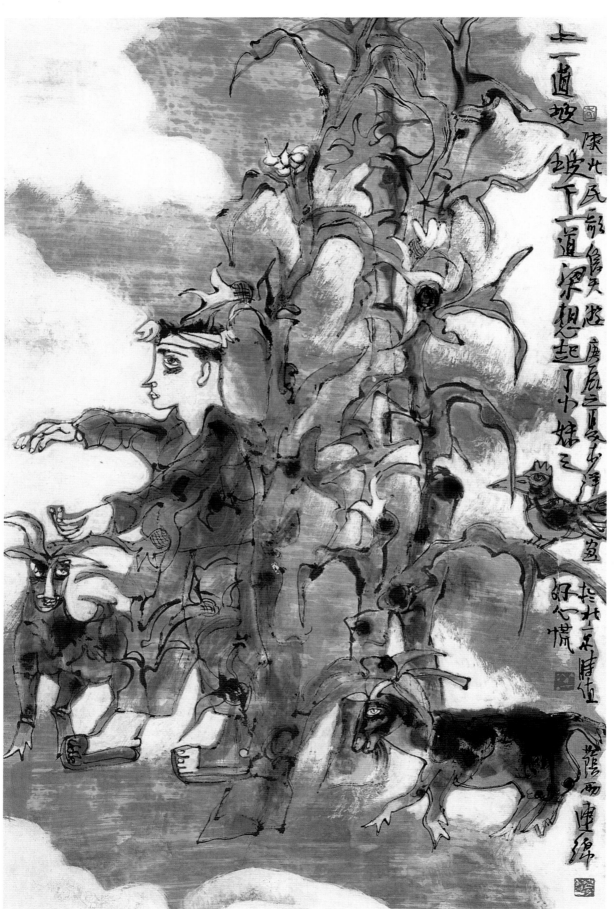

李洋
上一道坡坡下一道
98 × 60cm
2001 年

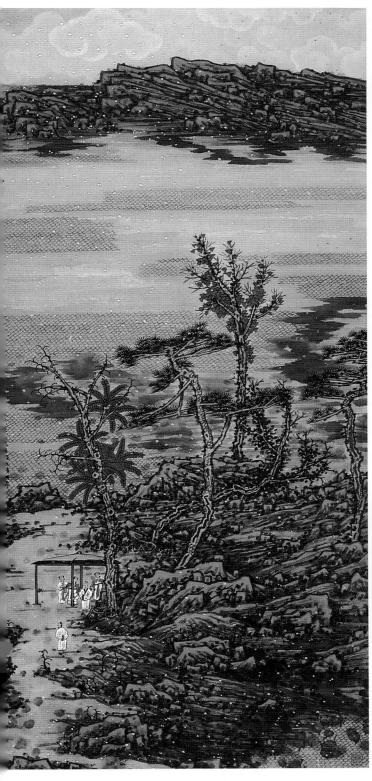

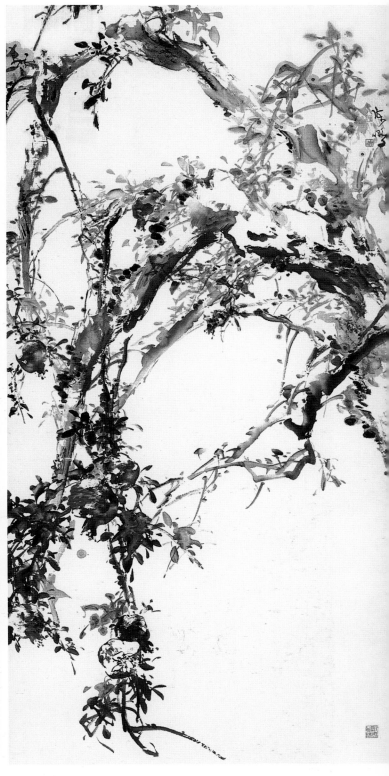

（左图）**许俊** 秋游图 134×68cm 2001年
（右图）**陈鹏** 秋实图 244×122cm 2001年

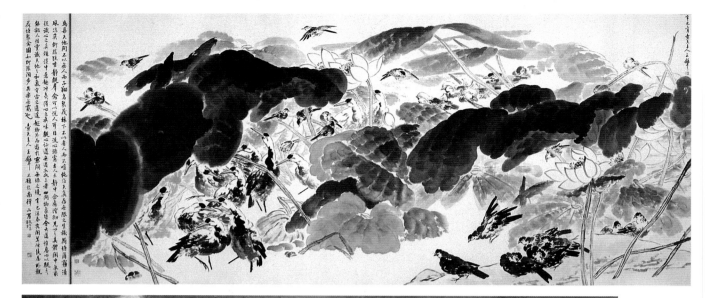

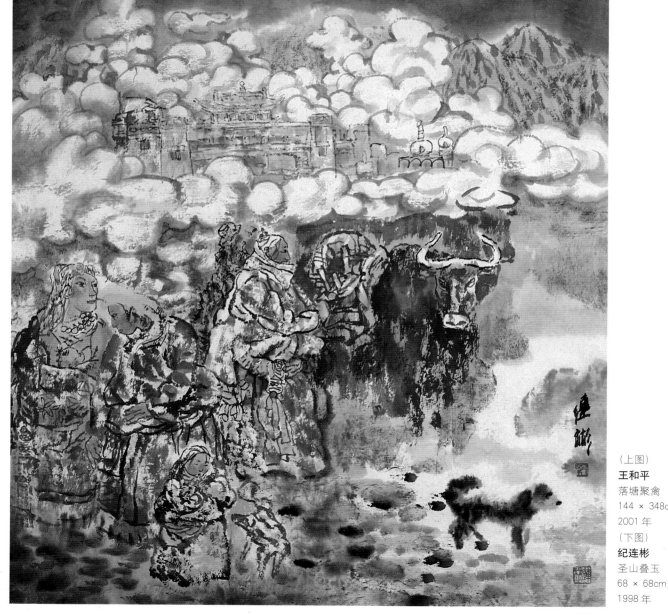

（上图）

王和平

落塘聚禽

144 × 348cm

2001 年

（下图）

纪连彬

圣山叠玉

68 × 68cm

1998 年

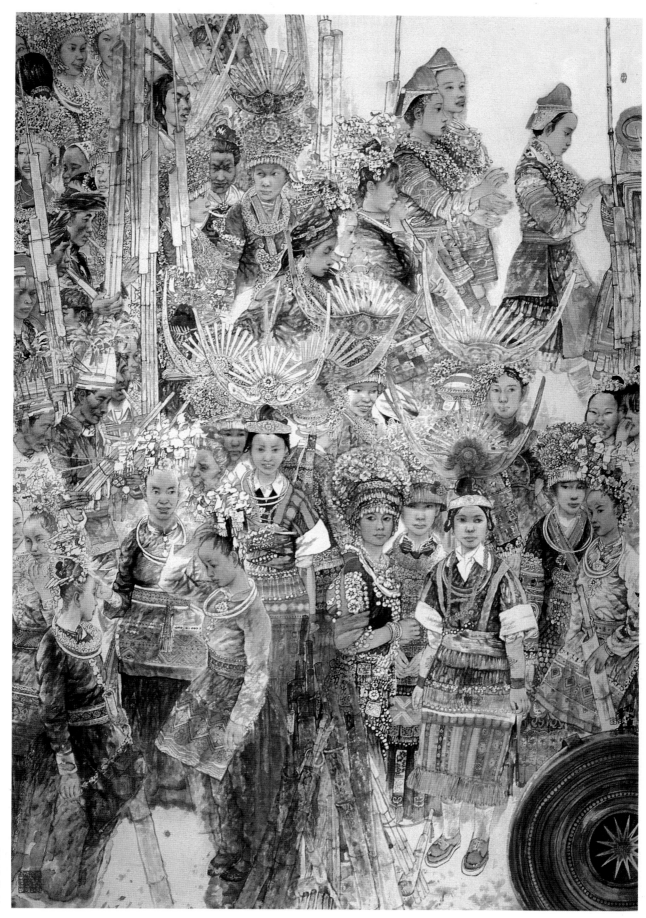

李乃宙
苗家秀女
218 × 321cm
2001 年

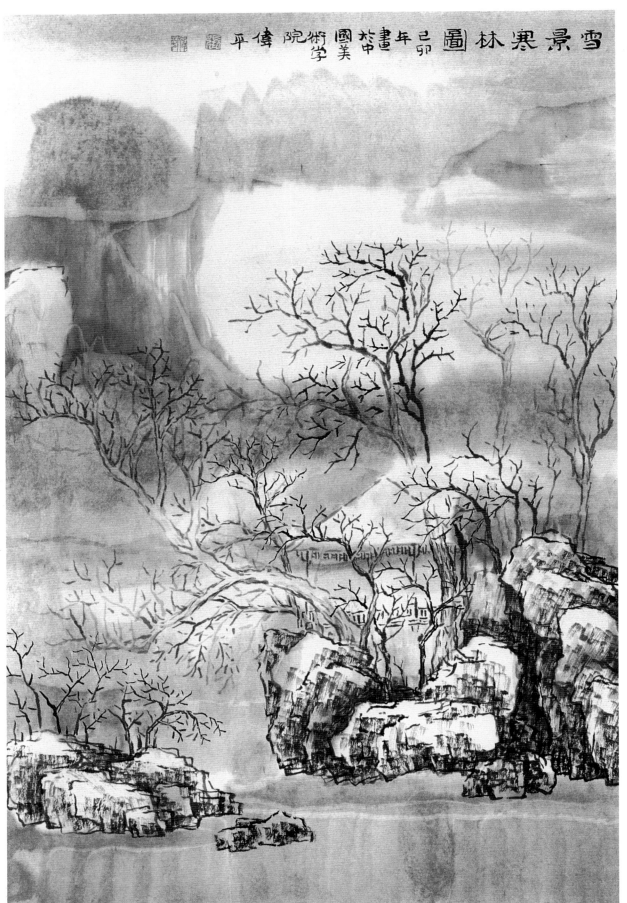

雪景寒林圖 己年芀書中國美術學院偉平 撰

张伟平
雪景寒林图
73 × 48cm
2001 年

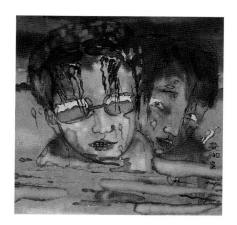

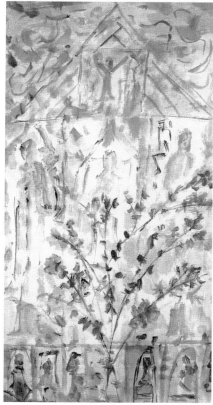

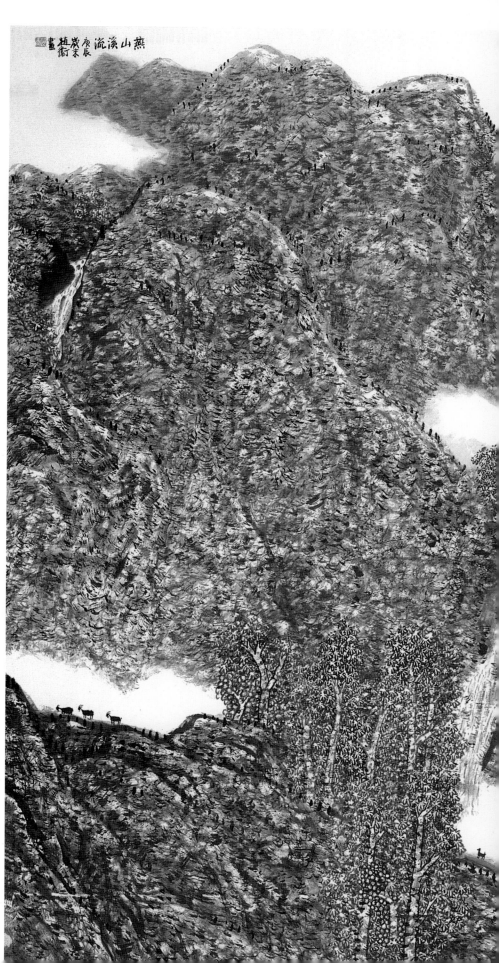

(左上图)
刘庆和 气象一欲雨 55 × 55cm 2001 年
(左下图)
武艺 《西北组画》之四 140 × 70cm 1999 年
(右图)
赵卫 燕山溪流 179 × 96cm 2001 年

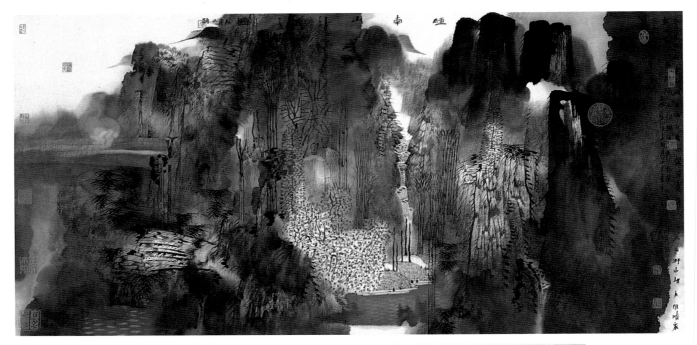

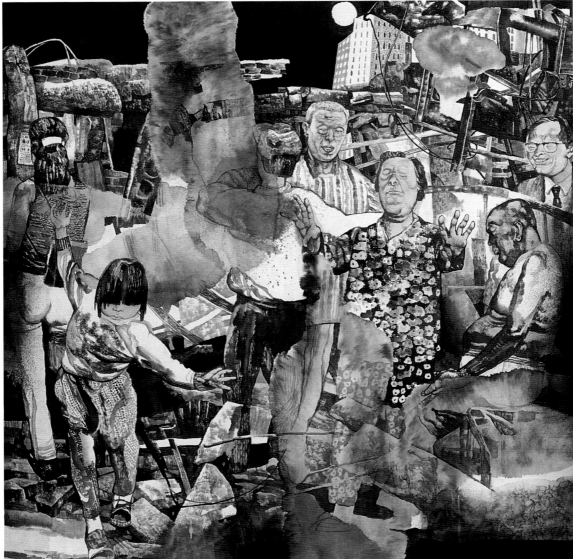

（右页左上图）
林海钟
雅园
138 × 68cm
2001 年
（右页左下图）
刘棣
屈子行吟
137 × 68cm
2000 年
（右页右图）
霍春阳
柿树山雀
134 × 67cm
1999 年

（左页上图）
卢禹舜
终南山清意图
68 × 138cm
2001 年
（左页下图）
陈钰铭
月挂城东
130 × 130cm
2001 年

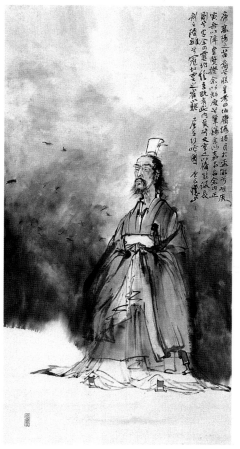

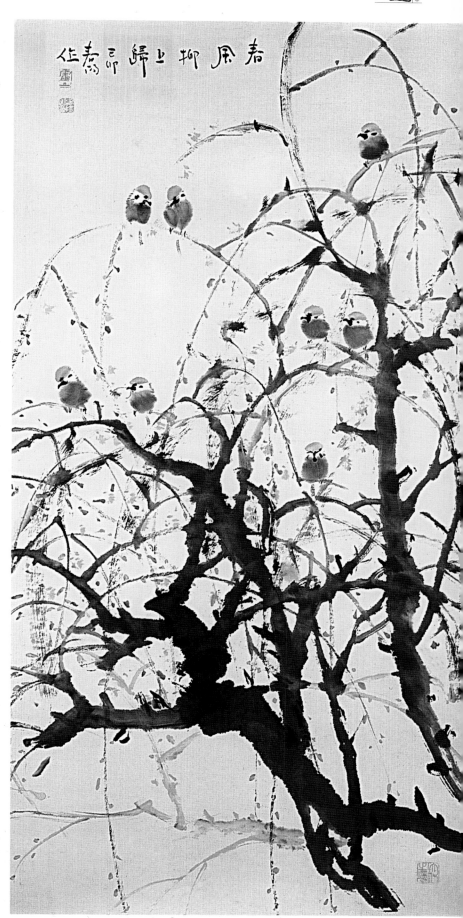

典雅的文心

——洛阳画院印象

■ 马国强

洛阳画院是中原画坛的生力军，它诞生于15年前，目前共有中青年画家40余名。画种有中国画、油画、水粉画、书法等，许多画家在国内已较为知名。

洛阳为华夏文明的发祥地，我国六大古都之一，曾长期作为我国的政治、经济、文化中心，物华天宝，人杰地灵，文学艺术十分发达。诞生了吴道子、武宗元、王铎、李伯安等彪炳史册的艺术家。

洛阳画院的画家们有一个共同的艺术宗旨，即坚持到大自然中去，以大自然为师，师法造化，坚持写生。以传统为基础，注重写实，善于从生活中发现、摄取、加工、提炼，将一切有形的、美的东西，纳入自己的艺术视野，在继承前人的基础上，突破古人，有所创新，并注意作品境界上的升华。其花鸟画题材广泛，千姿百态、五彩缤纷，尤其是牡丹画脱俗而不狂怪，继承传统而又不为传统所囿，富丽典雅而又不失文人风格，有王者气象。

洛阳画家的山水画属北派山水，既有冰车铁马，风鸣树偃的博大雄奇；也有心远地偏，具有浓郁豫西山区风情的农家小景；既不同于南派山水的郁润葱茏，又不同于黄土画派的沟壑岭坡，苍涩之中有滋润，强悍之中有内秀。在当前美术

（上图）**孙建斌** 山水
（下图）**李建杰** 花鸟

创作中传统笔墨弱化的情况下，不为所动，以弘扬笔墨为主，创作了大量有明显豫西山水特点的山水画作品。

洛阳画院的花鸟画以王绣、文柳川、高少华、索铁生、赵荣杰为代表。王绣的泼辣奔放，文柳川的老辣，高少华线条的坚劲婀娜，索铁生的沉稳，赵荣杰的恣纵，从形式到内容，无不体现着艺术本体的生命力。

山水画以龚文尧、吕魁渠、李建设为代表，他们善于在大自然的山山水水中撷取真气，又善于总结发现古人各类皴法的未尽之处，巧加融合，创作出不同于前人的山水作品。吕魁渠的写实风格，龚文尧的以形写神，李建设以小景传大景之妙的笔墨情趣，都给人以深刻的印象。

李建忠、李章慧、黄斌的油画，或具象或抽象，或西方的表现主义，或中西艺术的融合，笔法、刀法都十分纯熟，艺术也都形成了各自的风格。

更为可贵的是，洛阳画院的中青年画家有着敏捷的才思，勇于开拓，敢想敢干的胆略和勇气，并力争在中国画坛擎出"洛阳画派"的旗帜，为了锤炼和蓄养开宗立派的实力，画院的中青年画家正秣马砺兵，雄心勃勃地努力着。

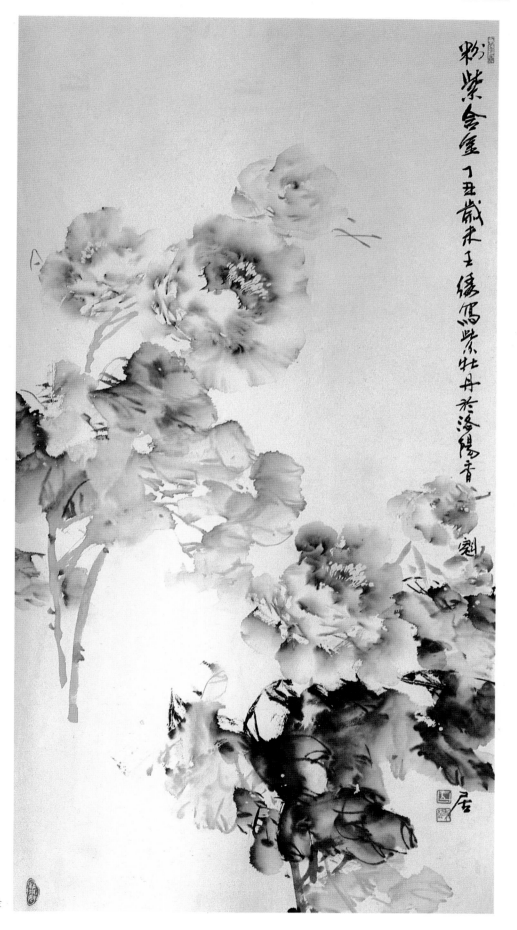

粉紫含金　丁丑岁末王绣写紫牡丹于洛阳香剧居

王绣　粉紫含金

（左页图）**文柳川** 牡丹图
（右页上图）**高少华** 紫帐琼瑶
（右页左下图）**龚文尧** 家在深山白云处
（右页右下图）**王鸿亮** 离离原上草

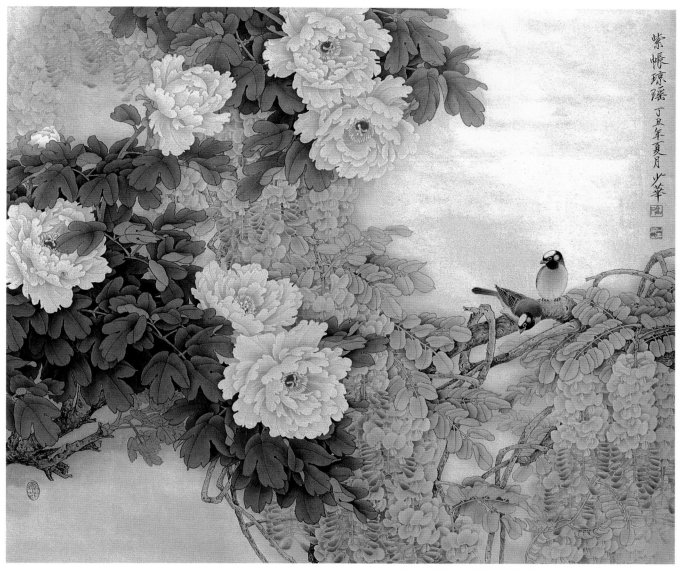

洛陽地脈花最宜牡丹憂而天下奇者記數十種捨今十年半息二閒嘗若見故人面其閒數誼昔未寇客言近歲花特異往往變出新枝人驚宅立名字貴種亦渡論家賞比新賴唐難優劣爭克擅慣各時當時絕品可數者嫣紅綢窈姚黃肥壽安細絲昔未有只從玄紫名初馳四十年閒花百變最沒最好潛溪排令色雖新我未誌未信與舊誰妍嫣當時而見已云絕究有更為此可欺節綠欲陽修洛陽牡丹圖可識生衆

(左页右上图) 吴非　水墨肖像
(左页右上图) 索铁生　墨牡丹
(左页下图) 江辉　秋韵
(右页左上图) 肖毅　山舍
(右页左中图) 赵荣杰　清霜
(右页左下图) 张建京　幽云出岫
(右页右上图) 李建设　秋雨
(右页右下图) 周清波　右岭夕照

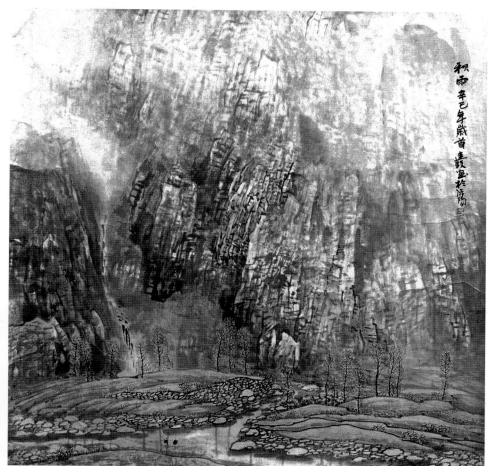

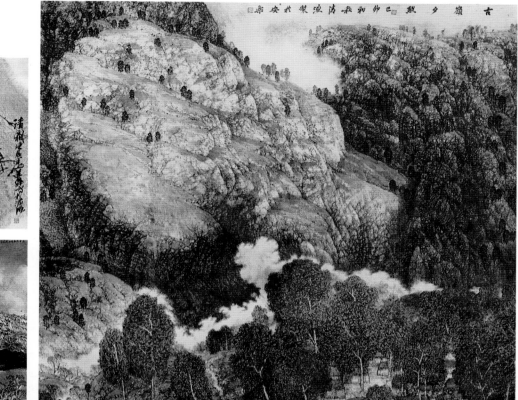

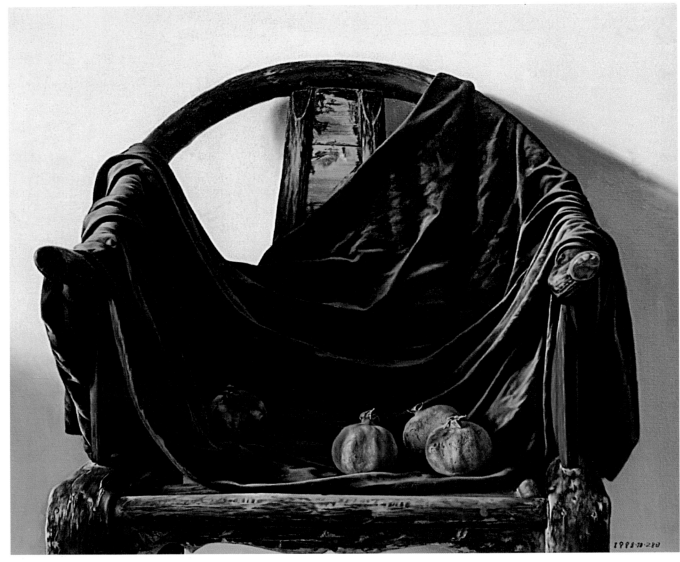

（上图）**李建忠** 罗圈椅上的石榴
（下左图）**莫斌** 绿野微风
（下中图）**李章惠** 鸟语花香
（下右图）**郭利洛** 静物

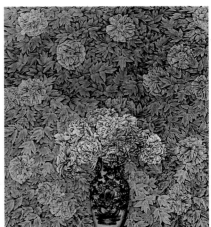

满庭诗境辟，反袂琴声滴。暗泉门外晓，晴秋远老万条寒。玉一溪烟更。

李进学

颠春等槐神迹有独敬造石像祐
弥国孙秋生新城县功祖宝舐照
道咸年於额属福元云及洙盂文
亚画极攻跃势雄切壹如刀站冰骞一阖勇首风范秀康氏美誉
不宏揆康有为推崇魏碑论弓十美 己卯年夏月临於磨砚墨

李建业

117

（左上图）王华莹
（右上图）薛玉印
（下图）侯宜冬

黄军和

宋笛

画之所至情亦随焉

——周文彬、周安生、周震三代人印象

■ 萧 平

与安生相识相知十多年了。他似乎总是风风火火地忙，不仅勤奋地画画，还帮助一些前辈做这做那……给我印象最深的，是他那旺盛的创作活力。

太湖之滨的无锡，近代是以工商著称的"小上海"。然而历史上出现过许多文化名人，顾恺之的风神，倪云林的逸气，千百年来令无数画坛后辈为之神往。近代画坛的吴观岱和胡汀鹭，也驰骋江南画坛，影响了一代学子。安生的父亲周文彬，就是吴观岱的入室弟子。

周文彬（1911-1980年）字湘芬，号梁溪云窗居士，斋东园小筑，无锡人，毕业于苏州美专，擅画人物，兼作山水、花鸟、鱼虫。有过十余年的卖画生涯，解放后进入学校，做了美术教师。在无锡，凡知他者，无不赞其忠厚老实。为人老实，作画也实在，桃李满天下。他师从胡汀鹭，取其偏吾规矩和细致之一路，又兼学海上任氏的人物钩勒和陈旧村的游鱼写生之法。总之，百姓欢喜的形式和内容，他都画。文彬先生作画严谨，色泽明丽，笔墨清朗，尤其他的人物线条流畅、自然，讲究笔墨情趣、雅俗共赏。真是人如其画、画如其人的美术家、教育家。

文彬先生也有一些收藏的作品，安生每谈起"文革"抄家，总带着气愤和惋惜。那些藏品和文彬先生的画，被抄之一空了。现在载入画册的这些老作品，是安生费力搜集的，或借之于亲友，或购之于画肆。这是安生的孝心。

安生比之其父，性格是不同的。他既不安于现状，又不安于父亲绘画的陈法。年轻时，他就奔走沪上，出入于老辈名家钱君陶、万籁鸣之门，又得与刘海粟、朱屺瞻等大师交往。见闻的扩大，使他有了突破家学的胆量。他不拘一格地画，画花鸟也作山水。花卉的用笔既老又辣，仿佛出自老者。他喜欢画鸡，造型独特，干湿独到，笔下的鸡总是瞪着大眼，一派雄视欲斗的神情。山水在他笔下有粗细两种风格，粗者用泼墨，刚润相济，气韵生动；细者则不厌其烦，千勾万皴，有干裂秋风之神韵，甚至画出了山石的种种肌理。雄浑苍厚，造法自然，无论创新、守旧，他每每作画从有法到无法、再从无法到有法，这就是他的勃勃生气。这生气让他取得了今天的成绩，这生气还将在明天向人们展示他更新的成果。

今年24岁的周震，是文彬先生的孙子、安生的独子。留着长长的头发，一望而知是现代的艺术青年，他毕业于无锡轻工大学设计学院，学的是装饰艺术。我很欣赏他做的雕塑，无论使用竹木还是陶土，简洁传神又具现代感。然而，他也有传统的一面，他用白描作花卉写生，笔笔清晰，一丝不苟；重彩的敷染，亦循规蹈矩，全合法度。一个家庭，三代人，七八十年，艺术上的传承变化，从一个角度，折射出时代的变迁，反映了人类的进程。

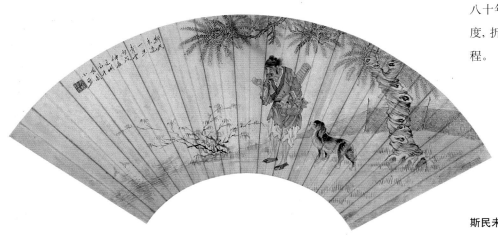

斯民未流一旦青云　120×40cm　1946 年

周文彬 (1901～1980 年)，画家、教育家。无锡市人。字湘芬，号梁溪云窗居士，斋东园小筑。毕业于苏州美专，后师从江南名画家吴观岱，为其关门入室弟子。新中国建国前以卖画为生。建国后任道南中学、辅仁中学、无锡第九中学美术教师。自 1940 年以来在沪宁线诸城多次举办个人画展。

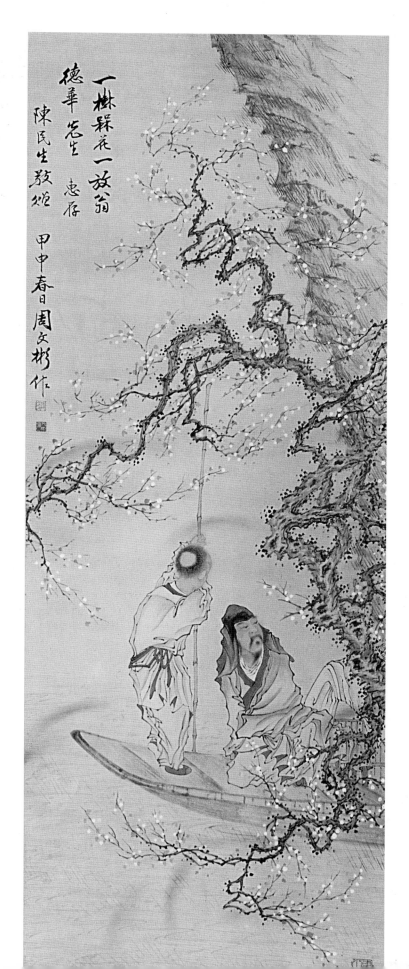

一树梅花一放翁　40 × 110cm　1944 年

打捞水浮莲　46 × 60cm　1960 年

周安生 号阿生、小舟，斋东园小筑。无锡市人，工艺美术师。1948年生，毕业于中国包装装潢大学，自幼备受慈父周文彬熏陶培育，后师从钱君陶、陈征雁先生。作品多发表于中外报刊，并广泛流传于美国、日本、加拿大、新加坡、新西兰、泰国、澳大利亚、韩国、马来西亚、台湾、香港等国家和地区。

春晨　68×69cm　1994年

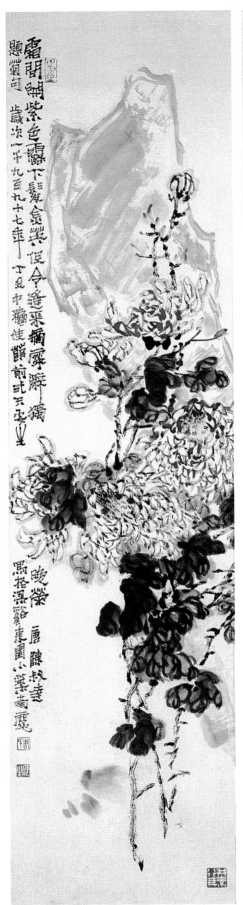

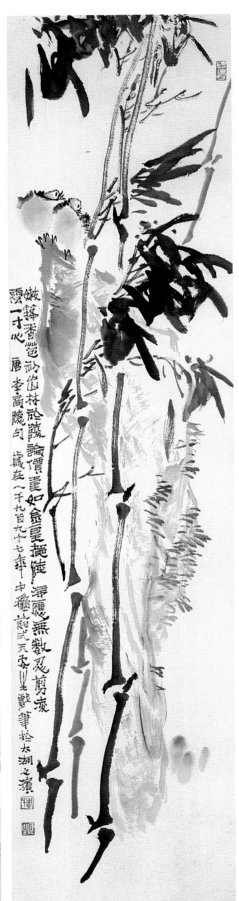

（左图）菊　35 × 135cm　1997年
（右图）竹　35 × 135cm　1997年

周　震　1976年生，毕业于无锡轻工大学设计学院装饰艺术设计专业，并留校任教。曾参与运河公园、无锡体育公园、无锡中保公司大型浮雕壁画设计与制作。

回眸　46×61cm　1999年

茫原　50×61cm　1999年

图书在版编目（CIP）数据

水墨／中国画研究院艺术交流中心编. —北京：西苑
出版社，2001.10
ISBN 7-80108-126-9

Ⅰ. 水…　　Ⅱ.中…　　Ⅲ.中国画：水墨画－作品集
－中国－现代　　Ⅳ. J222.7

中国版本图书馆 CIP 数据核字（2001）第 041096 号

水　墨　丛书（二）

编　　者	中国画研究院艺术交流中心
出版发行	西苑出版社
通讯地址	北京市海淀区阜石路 15 号　邮政编码 100039
电　　话	68173419　　　　　　　传　真 68247120
网　　址	www.xycbs.com　E-mail aaa@xycbs.com
制　　版	北京华新制版新技术有限公司
印　　刷	北京新华彩印厂
经　　销	全国新华书店
开　　本	889 × 1194 毫米　1/16　印张 8　字数 70 千
	2001 年 10 月第 1 版　2001 年 10 月第 1 次印刷
书　　号	ISBN 7-80108-126-9/J · 113

定　价：38.00 元